_____의 일상에
작지만 의미 있는 변화를 선물합니다.

하루 10분 필림의 손글씨 수업

하 루 10 분
필 림 의
손 글 씨 수 업

펴낸날 초판 1쇄 2022년 11월 15일 | 초판 2쇄 2023년 10월 30일

지은이 박민욱(필림)

펴낸이 임호준
출판 팀장 정영주
편집 김은정 조유진 김경애
디자인 김지혜 | **마케팅** 길보민 정서진
경영지원 박석호 유태호 최단비

인쇄 (주)웰컴피앤피

펴낸곳 비타북스 | **발행처** (주)헬스조선 | **출판등록** 제2-4324호 2006년 1월 12일
주소 서울특별시 중구 세종대로 21길 30 | **전화** (02) 724-7633 | **팩스** (02) 722-9339
인스타그램 @vitabooks_official | **포스트** post.naver.com/vita_books | **블로그** blog.naver.com/vita_books

ISBN 979-11-5846-392 2 13640

비타북스는 독자 여러분의 책에 대한 아이디어와 원고 투고를 기다리고 있습니다.
책 출간을 원하시는 분은 이메일 vbook@chosun.com으로 간단한 개요와 취지, 연락처 등을 보내주세요.

비타북스는 건강한 몸과 아름다운 삶을 생각하는 (주)헬스조선의 출판 브랜드입니다.

악필 교정부터
개성 있는 글씨까지

하루 10분
필림의
손글씨 수업

박민욱(필림) 지음

버텨내고
견뎌내는
하루가 아니라
살아가는
하루가 되길

비타북스

늦은 밤 사각사각 펜을 끄적이며 생각을 정리하는 힐링 시간,

소중한 이들에게 직접 쓴 편지로 전하는 마음,

좋아하는 글귀와 가사를 내 글씨로 남겨 보는 멋진 취미.

제가 악필이었던 시절에는 절대로 느껴보지 못했던 즐거움입니다. 학창 시절의 저는 다른 반 선생님들까지 노트를 구경하러 찾아올 정도로 소문난 악필이었습니다. 글씨에 자신이 없으니 남들 앞에서 글씨 쓰는 것이 두려워지게 됐어요. 글씨 자체가 싫어지니 가급적 글씨 쓸 일을 피하게 되고, 그렇게 글씨와 멀어지면서 점점 더 악필이 되어가는 악순환이 반복되었습니다.

글씨 잘 쓰는 친구를 부러워하던 마음은 어느 순간 '나도 글씨를 바꿔보고 싶다'는 마음으로 이어지게 되었습니다. 무작정 친구들 노트를 빌려 따라 쓰기부터 시작했고, 점점 글씨 쓰는 재미를 찾아가게 되었어요. 그리고 글씨는 절대로 넘어서지 못할 만큼 높은 산이 아니라는 것을 깨닫게 되었습니다. 시간이 흐른 지금, 글씨는 제 일상의 가장 큰 부분을 차지하는 소중한 친구가 되어주었어요. 여러 권의 책을 출간하고, 온오프라인 클래스를 통해 수천 명의 수강생과 수업을 함께하고, 제 글씨가 콘텐츠가 되어 수만 명의 팔로워에게 전달되는 신기한 경험을 하고 있습니다. 저를 작아지게 만들었던 글씨가 이제는 오히려 든든한 무기가 되어주었어요.

예전의 저처럼 남들 앞에서 글씨를 써야 하는 상황이 오면 "저 글씨 잘 못쓰는데…"라는 말

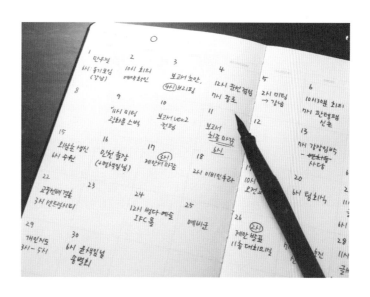

이 먼저 나오지는 않나요? "원래 천재는 악필이래"라는 말로 민망함을 감춘 적은 없나요? 자신의 글씨가 마음에 들지 않는 분들은 굉장히 많을 거예요. 글씨 잘 쓰는 사람을 부러워하는 분도 많습니다. 그러나 '내 글씨를 바꿔봐야겠다'는 결심으로까지 이어지는 분들은 생각보다 많지 않아요. 이 책은 지금 많은 분들이 겪고 있는 글씨에 대한 '고민'이 '결심'으로 이어질 수 있는 계기가 되어 드리고자 탄생하게 되었습니다.

우리는 너무 어린 시절에, 보통은 어른들이 시켜서 글씨를 접하게 되죠. 그런데 이렇게 어린 시절에 자리 잡은 글씨가 마음에 들지 않아도 평생을 그대로 살아가는 것은 너무 억울하지 않을까요? 혹은 이미 너무 늦어버렸다고 생각하나요? 일상에 변화를 줄 수 있는 여러 방법 중 가장 실감나게 변화를 체감할 수 있으면서 이루어낼 가능성이 큰 것은 필체 교정이라고 생각합니다. 글씨는 절대 노력을 배신하지 않아요. 애정을 투자하는 만큼 반드시 나아집니다.

물론 한글은 정말 아름답지만 쓰기 쉬운 글자는 아닙니다. 초성/중성/종성의 조합이 필요하고 획도 많아요. 26개의 알파벳을 그저 옆으로 나열하는 영어보다 어쩌면 훨씬 어렵게 느껴질 수 있습니다. 그래서 한글을 쓰는 것은 단순하게 쓰고 획을 긋는 행위가 아니라 글자를

구성하는 각각의 요소를 조정하고 배치하며 조화롭게 영역을 채워가는 과정이라고 생각합니다. 탄탄한 기반을 조성하고, 글자의 구조를 이해하고, 높아진 안목으로 완성도 높은 글씨를 만들어내는 단계별 연습이 굉장히 중요한 것도 이 때문입니다.

이 책에는 악필이었던 저의 경험, 글씨를 가르치면서 수천 명의 수강생과 함께 쌓아온 노하우를 최대한 눌러 담았습니다. 어린 시절 무작정 따라 쓰던 순서를 더 효율적으로 재구성하고, 각 단계에서 갖춰야 할 기반과 안목이 잘 자리 잡을 수 있도록 안내합니다. 공장처럼 모든 이들이 동일한 글씨로 맞춰져 가는 과정이 아니라, 탄탄한 기반 위에 취향에 맞는 자신만의 글씨를 쌓아 올릴 수 있도록 개성을 담아내는 길도 제시해드릴게요.

수강생 중에는 원래 악필이 아니었지만, 시간이 지나면서 점점 글씨가 망가져 간다는 분들도 생각보다 많아요. 우리는 다양한 목적으로 글씨를 쓰지만, 정말 글씨 자체를 위해 글씨를

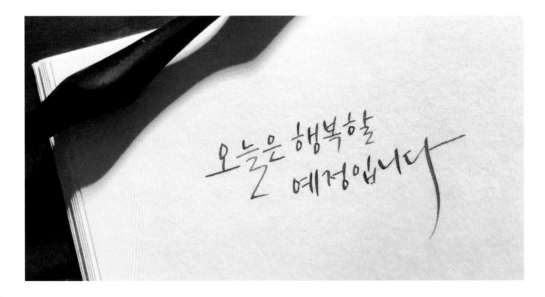

써볼 일은 얼마나 될까요? 아마 지금까지의 글씨는 항상 무언가를 기록하기 위한 '수단'이었을 겁니다. 필체가 나아지지 않고 오히려 점점 망가지는 이유가 바로 이겁니다. 글씨 자체에 시간을 투자하지 않았다는 것. 앞으로 수업을 진행하는 시간만큼은 글씨 자체가 목적이 되고, 잠시라도 글씨만 생각하며 채워가는 시간이 될 겁니다. 너무 익숙하기 때문에 신경 쓰지 못했던 부분을 바로잡는 것만으로도 점점 달라지는 글씨를 확인할 수 있을 거예요. 조금씩 나아지는 글씨를 통해 글씨 쓰는 시간 자체가 즐거워지고, 펜을 잡는 시간이 점점 늘어나고, 그만큼 필체도 점점 더 보기 좋게 자리 잡게 되는 선순환을 꼭 경험하셨으면 좋겠습니다.

분명히 우리는 앞으로도 평생 글씨를 쓰면서 살아가게 되겠지요. 이번 기회에 남은 평생을 함께할 멋진 글씨를 꼭 완성할 수 있도록 함께 차근차근, 꾸준히 달려봅시다! 너무 거창하게 다짐하거나 초반에 열정을 쏟아부으면 오히려 금방 지칠 수 있어요. 오랜 시간 뿌리 깊게 자리 잡은 글씨를 바꿔가는 과정인 만큼 어느 정도의 인내는 필요합니다. 제가 항상 수강생들에게 하는 말은, 연습을 통해 쌓은 감각이 흩어지지 않도록 하루에 단 10분이라도 꾸준히 펜을 잡는 습관을 형성하라는 거예요. 바쁜 일상에서 잠깐씩이라도, 나 자신을 위해 온전히 투자하는 시간은 반드시 멋진 결과물이 되어 돌아와 줄 겁니다.

그럼 앞으로 30일 동안 꾸준히 만나요! 하루에 10분씩.

2022년 11월
박민옥

목차

part 01

기초 다지기

- -

part 02

글자 조합하기

- -

part 03

단어와 문장 쓰기

부록

글자에 개성 더하기

PART
01

기 초 다 지 기

하루 10분 손글씨 수업에 오신 것을 환영합니다!

필체를 교정하려면 손글씨에 대한 어색함과 두려움에서 벗어나야 합니다.

오늘부터 매일 10분씩 꾸준히 써보며 손글씨와 친해져보아요.

굳어 있는 손 풀기

- - - - - - - - - -

글씨 연습을 시작하기에 앞서 오늘은 글씨 쓰기 좋은 손을 만들어보겠습니다. 악필 교정에 사용할 도구를 알아보고, 선 긋기를 통해 사용하지 않았던 손 근육을 단련하는 시간을 가져볼 거예요. 선 긋기는 간단하지만 일정하고 깔끔하게 그으려면 적응이 필요합니다.

연필 준비하기

필체는 사용하는 도구에 따라 느낌이 많이 달라집니다. 저의 손글씨 수업에서는 연필 사용을 권장합니다. 연필은 적당한 마찰이 있어서 안정적으로 글씨 연습을 하기에 효과적이에요. 글씨 연습을 할 때는 연필심 농도가 적당히 진하고 두께감이 있는 2B연필을 사용하는 것이 좋아요.

연필이 없다면 오늘은 펜으로 수업을 시작해주세요. 도구를 준비할 때까지 수업을 미루면 의욕이

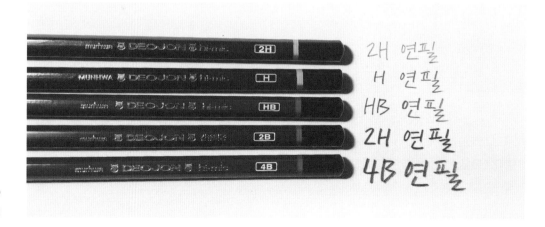

사라질 수 있어 글씨 연습은 지금 시작하는 것이 중요합니다. 단, 볼펜은 피해주세요. 볼펜은 미끄러워서 글씨에 힘이 없고 형체가 흐트러지기 쉬워요. 미끄러운 빙판에서 걷는 연습을 하면 온전한 걸음걸이가 유지되지 않는 것처럼 말이죠.

연필심 깎기

연필심을 뾰족하게 깎으면 부러질 위험이 있어 필압이 약해지고 안정감이 떨어집니다. 또한 글씨(획) 두께가 얇아서 작은 흔들림이나 기울어짐도 크게 부각되어 보일 수 있어요. 연습 초반에는 연필심을 뭉툭하게 깎아 충분한 두께로 연습해주세요.

연필 바르게 잡기

혹시 연필을 처음 사용했을 때를 기억하시나요? 연필은 보통 어린 시절에 처음 사용해서 연필 잡는 법이 잘못된 경우가 많아요. 연필을 잘못 잡으면 힘 배분과 균형이 흐트러져 글씨에 힘이 없거나 안정감이 떨어집니다. 글씨를 오래 쓰기 어렵고 손가락에 굳은살이 생기기도 해요. 장기적인 관점에서 연필을 바르게 잡는 습관을 들이는 것이 좋습니다.

연필을 잡을 때는 엄지, 검지, 중지 위주로 사용한다고 보면 됩니다. 이때, 연필심 가까이 바짝 잡으면 글씨를 손으로 가리게 되고, 너무 멀리 잡으면 글씨와의 거리감으로 컨트롤이 어려워요. 연필을 깎은 경계선에서 약 1cm 떨어진 부분이 글씨 쓰기에 가장 적당한 위치입니다.

글씨를 쓸 때 손에 힘이 충분히 들어가지 않거나 손의 피로가 쉽게 누적되면 안정감이 떨어지고 필체는 점점 망가지게 됩니다. 연필 무게는 굉장히 가볍지만, 잘 다루기는 결코 쉽지 않아요. 글씨 쓰기에는 생각보다 섬세한 힘 조절이 필요하거든요.

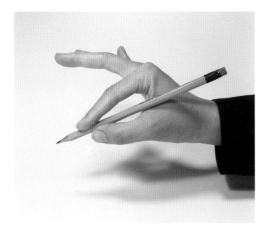

연필을 엄지와 검지로 잡고

중지로 받쳐줍니다.

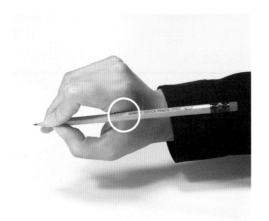

엄지와 검지가 시작되는 움푹한 부분에
연필을 안정감 있게 거치합니다.

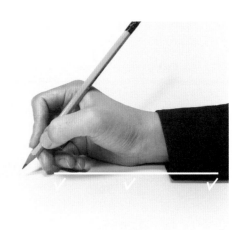

새끼손가락부터 손목, 팔꿈치까지
책상에 자연스럽게 올려놓습니다.

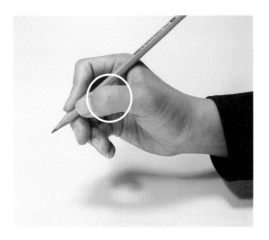

전체적으로 달걀을 말아 쥐고 있는
것 같은 모양을 유지해주세요.

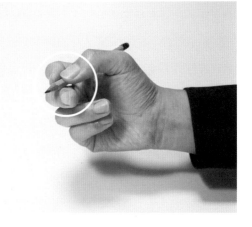

연필을 잡은 엄지, 검지, 중지를 함께
움직이며 글씨를 씁니다.

오늘 수업의 핵심

❶ 가로획 세로획 선 긋기 연습하기

글씨는 선과 선의 조합이에요. 글씨의 기본인 선 긋기가 불안정하면 악필이 되는 경우가 많습니다. 선 긋기가 탄탄하게 자리 잡으면 필체가 확연히 나아집니다. 매일 수업을 시작하기 전에 가로획과 세로획 긋기를 연습해 손을 단련하고, 일정한 길이와 모양을 긋기 위한 감각을 키워가는 것이 좋습니다.

❷ 대충 긋지 말고, 한 땀 한 땀 정성을 다하기

'이런 것까지 해야 하나?'라고 생각하지 않으면 좋겠어요. 야구선수가 한 번의 안정적인 스윙을 위해 얼마나 많이 배트를 휘둘렀을지 떠올려봅시다. 야구선수가 배트를 휘두르는 것처럼 악필 교정을 위해서도 충분한 선 긋기 연습이 필요해요.

❸ 많이 하는 실수

선이 흔들리거나 휘어지는 경우
교정 : 안정적인 선이 필체 완성도를 높이는 만큼 선을 반듯하게 긋기

뒤로 갈수록 선의 길이와 각도가 달라지는 경우
교정 : 일관성 있게 선의 길이와 각도 유지하며 차분하게 긋기

곡선이 많이 휘어지는 경우
교정 : 선이 지나치게 휘어져 부자연스럽지 않도록 일정하고 완만한 곡선 유지하기

실전 연습

회색선을 차분하게 따라써보며 감각을 익혀봅시다. 연습 칸을 빨리 채우려고 서둘러 쓰면 손이 속도를 따라가지 못해요. 선 긋기는 손을 풀고 기초를 다지는 과정인 만큼 한 땀 한 땀 칸을 채워봅시다. 흔들림을 줄이고 일정한 길이를 유지하며 차근차근 연습해보세요.

직선 긋기

한글은 직선이 큰 비중을 차지하기 때문에 충분한 연습이 필요합니다. 직선 긋기는 간단해 보이지만 일정한 길이와 각도를 유지하며 반듯하게 긋는 것은 적응이 필요해요. 특히 직선 세로획은 글자에서 기둥 같은 역할을 합니다. 모양과 방향을 일정하게 유지해주세요.

사선 긋기

사선은 획이 휘어지거나 각도가 서로 달라질 위험이 큽니다. 급한 마음을 내려놓고 차분하게, 일정한 길이와 각도로 선을 그어봅시다.

곡선 긋기

곡선은 부드러운 곡선 글씨를 쓸 때 적용할 수 있습니다. 선이 과하게 휘어지면 글씨가 부자연스러우므로 완만하고 일정한 곡선을 유지해주세요.

왕복 긋기

가로에서 사선으로 선 방향을 전환할 때 획이 흔들리지 않도록 차분하고 일정하게 선을 그어주세요.

회전 긋기

아래에서 위로 올라가는 부분은 연필이 종이를 파고드는 각도가 되면서 흔들림이 발생하기 쉬워요. 올라가는 부분은 저항을 줄이기 위해 살짝 힘을 빼고 천천히 선을 그어주세요.

오늘은 간단한 선 긋기 연습으로 굳어 있는 손을 풀고, 사용하지 않았던 근육을 단련시키는 시간을 가져보았습니다. 간단한 연습이지만 일정하고 깔끔하게 그으려면 손 근육이 적응하는 시간이 필요합니다. 특히 기본 가로세로 획은 매일 연습을 시작할 때마다 여러 번 반복해 감각을 키우는 것이 좋습니다.

1일차 복습

지난 시간에 배운 기본 선 긋기 연습을 복습하며
손을 충분히 풀고 감각을 되살려봅시다.

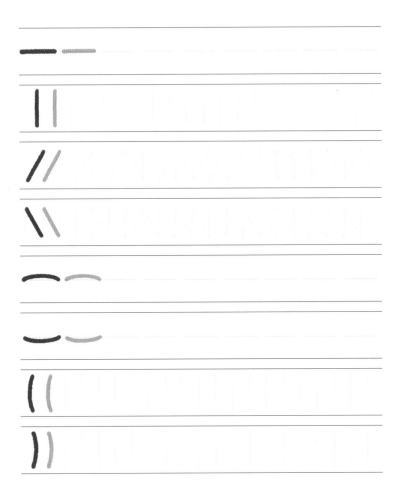

주요 모음 연습1

ㅡ ㅗ ㅜ ㅛ ㅠ ㅣ ㅓ ㅏ ㅕ ㅑ

일반적으로 글씨는 자음을 먼저 연습한 후 모음을 연습하지만, 우리 수업에서는 모음을 먼저 배워볼 거예요. 모음은 글자마다 각각의 특징이 있는 자음에 비해 난이도가 낮고, 무엇보다 글자를 구성하는 기둥 같은 존재이기 때문입니다. 모음 쓰기로 기초를 탄탄하게 다져볼까요?

오늘 수업의 핵심

❶ 긴 획이 하나만 포함된 모음 10개 익히기

모음은 기둥이 되는 긴 획에 짧은 획이 결합되어 만들어집니다. 'ㅏ' 'ㅑ' 'ㅓ' 'ㅕ' 'ㅗ' 'ㅛ' 'ㅜ' 'ㅠ'가 여기에 해당돼요. 반면 'ㅡ' 'ㅣ'같이 긴 획만으로 만들어지기도 합니다. 오늘은 긴 획이 한 개만 포함된 모음 10개를 연습합니다.

❷ 짧은 획의 위치 알맞게 긋기

'ㅗ' 'ㅜ'같이 짧은 획이 한 개인 경우 긴 획의 중앙에 획을 그어주세요. 'ㅛ' 'ㅠ'같이 짧은 획이 두 개인 경우 긴 획을 삼등분하듯 유사한 간격으로 획을 그어줍니다. 짧은 획의 간격이 좁거나 넓으면 어색하고 불안정해 보일 수 있어요.

짧은 획 한 개인 모음

짧은 획 두 개인 모음

짧은 획 두 개의 간격이 좁은 경우

❸ 많이 하는 실수

ㅛ → 묘

긴 획이 짧은 경우
교정: 충분한 길이로 그어 각 글자의 영역 확보하기

ㅗ → 됴 됴

짧은 획이 길어지는 경우
교정: 짧은 획이 지나치게 길면 다른 자음이나 모음을 침범하거나 선끼리 교차되므로 긴 획의 절반 이내로 짧게 긋기

ㅖ ㅕ ㅕ

짧은 획 두 개의 간격이 너무 좁거나 넓은 경우
교정: 긴 획을 삼등분하듯 유사한 간격으로 나누고 여백을 일정하게 유지하기

ㅛ ㅛ ㅛ

짧은 획 두 개의 간격이 점점 좁아지거나 벌어지는 경우
교정: 두 획을 평행하게 그어 안정감 높이기

실전 연습

모음 'ㅡ'

선 긋기 연습에서 했던 직선 가로획을 떠올리며 써봅시다.

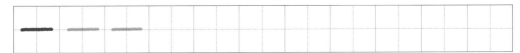

모음 'ㅗ' 'ㅜ'

'ㅡ'에 짧은 획이 추가되는 모음입니다. 짧은 획은 긴 획 길이의 절반 이내로 그어주세요. 이때, 두 선이 교차되지 않도록 주의합니다.

모음 'ㅛ' 'ㅠ'

'ㅡ'에 짧은 획이 두 개 추가되는 모음입니다. 두 짧은 획 사이의 간격을 일정하게 유지해주세요.

모음 'ㅣ'

긴 세로획은 글자 전체의 균형을 좌우하는 만큼 신경 써서 반복 연습해주세요.

모음 'ㅓ' 'ㅏ'

'ㅣ'에 짧은 획이 추가되는 모음입니다. 짧은 획은 긴 획 길이의 절반 이내로 그어주세요. 이때, 두 선이 교차되지 않도록 주의합니다.

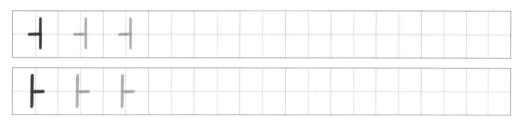

모음 'ㅕ' 'ㅑ'

'ㅣ'에 짧은 획이 두 개 추가되는 모음입니다. 두 짧은 획 사이의 간격이 너무 좁거나 넓지 않도록 일정한 간격을 두고 그어주세요.

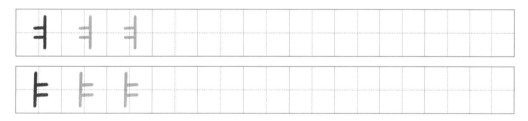

오늘은 긴 획이 한 개 포함된 주요 모음 10개를 연습했습니다. 단순하지만 앞으로 글씨 연습에서 가장 중요한 기초 공사인 만큼 한 땀 한 땀 신경 써서 연습해주세요.

2일차 복습

지난 시간에 배운 모음 쓰기를 복습하며 감각을 되살려봅시다.
짧은 획의 길이는 긴 획의 절반 이내 길이로 긋고, 짧은 획이 두 개인 경우
긴 획을 삼등분하는 지점에 획을 그어주세요.

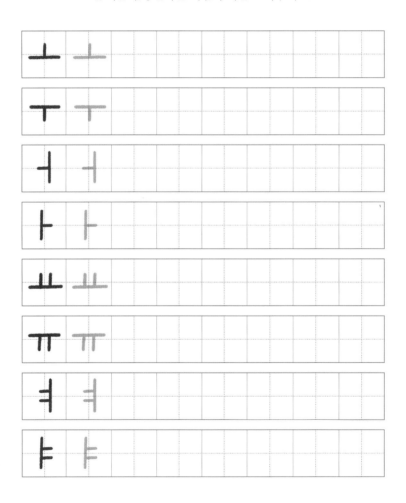

주요 모음 연습2

ㅔ ㅐ ㅖ ㅒ ㅢ ㅚ ㅟ ㅘ ㅝ ㅙ ㅞ

지난 시간에는 긴 획이 한 개 사용되는 모음을 연습했습니다. 오늘은 긴 획이 두 개 이상 포함된 모음을 연습해보겠습니다.

오늘 수업의 핵심

❶ 긴 획이 두 개 포함된 모음 익히기

'ㅔ' 'ㅐ' 'ㅖ' 'ㅒ' 'ㅢ' 'ㅚ' 'ㅟ' 'ㅘ' 'ㅝ' 'ㅙ' 'ㅞ'같이 긴 획이 두 개 이상 포함된 모음을 연습합니다.

❷ 두 개의 세로획 길이를 유사하게 맞추기

두 획의 길이 차이가 심하면 어색해 보일 수도 있어요. 획의 길이를 서로 유사하게 그어주세요.

오른쪽 획이 길어지는 경우 왼쪽 획이 길어지는 경우 두 획의 길이가 유사한 경우

❸ 짧은 획의 위치 알맞게 긋기

'ㅔ' 'ㅐ'같이 짧은 획이 한 개인 경우 긴 획의 중앙에 획을 그어줍니다. 'ㅖ' 'ㅒ'같이 짧은 획이 두 개인 경우 긴 획을 삼등분하듯 유사한 간격으로 획을 그어주세요.

❹ 긴 획이 가로세로 사용될 때 가로획 길이 줄이기

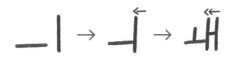

'ㅢ' 'ㅚ'같이 긴 획이 가로세로로 사용될 경우 가로획을 끝까지 긋지 않고 조금 일찍 마무리하여 오른쪽에 세로획을 쓸 공간을 만들어주세요.

❺ 많이 하는 실수

짧은 획 두 개의 간격이 너무 좁거나 넓은 경우
교정 : 긴 획을 삼등분하듯 유사한 간격으로 나누고 여백을 일정하게 유지하기

짧은 획 두 개의 간격이 점점 좁아지거나 벌어지는 경우
교정 : 두 획을 평행하게 그어 안정감 높이기

실전 연습

모음 'ㅔ' 'ㅐ'

두 세로획의 길이를 거의 유사하게 그어주세요. 바깥쪽 세로획이 짧으면 불안정해 보이니 주의합니다.

모음 'ㅖ' 'ㅒ'

짧은 획 두 개의 간격이 지나치게 좁거나 넓지 않도록 주의하며, 긴 획을 삼등분하는 지점에 유사한 간격으로 획을 그어줍니다.

모음 'ㅢ'

짧은 획 없이 긴 획 두 개로만 구성된 모음입니다. 가로획을 끝까지 긋지 않고 조금 일찍 마무리하여 세로
획을 쓸 공간을 만들어주세요.

모음 'ㅚ' 'ㅟ'

'ㅢ'에 짧은 획이 추가되는 모음입니다. 'ㅗ'와 'ㅜ'의 짧은 획은 긴 획 길이의 절반 이내로 그어주세요. 각
각의 획이 서로 교차되지 않도록 주의합니다.

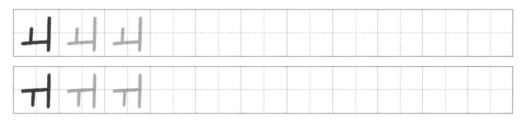

모음 'ㅘ' 'ㅝ'

'ㅚ' 'ㅟ'에 짧은 획이 추가되는 모음입니다. 'ㅗ' 'ㅜ'의 너비를 줄여 'ㅏ' 'ㅓ'를 쓸 공간을 확보해주세요.

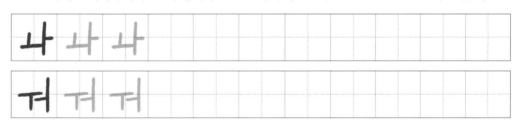

모음 'ㅙ' 'ㅞ'

'ㅘ' 'ㅝ'에 긴 획이 추가되는 모음입니다. 'ㅗ' 'ㅜ'의 너비를 줄여 'ㅐ' 'ㅔ'를 쓸 공간을 확보해주세요.

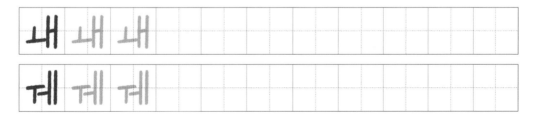

오늘은 긴 획이 두 개 포함된 모음 11개를 연습해보았습니다. 획이 반복되는 연습이지만, 그 과정에
서 기본 획 긋기가 자리 잡고 손 근육이 단련되었을 거예요.

3일차 복습

지난 시간에 배운 모음 쓰기를 복습하며 감각을 되살려봅시다.
획의 길이, 위치, 간격을 신경 쓰며 모음을 써보세요.

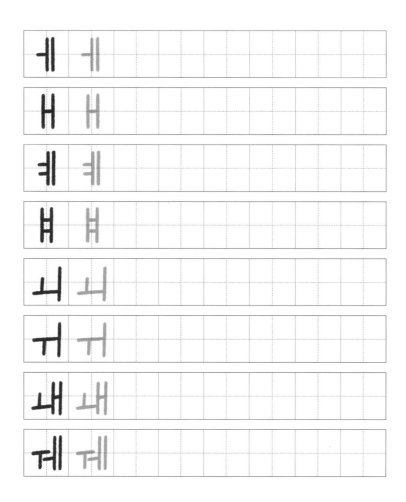

주요 자음 연습1

ㄱㅋ, ㄴㄷㅌ, ㅁㅂㅍ, ㅅㅊㅊ

자음은 'ㄱ'에서 'ㅎ'까지 배열 순서가 정해져 있지만, 우리 수업에서는 획을 긋는 특징이 유사한 자음끼리 묶어서 연습해볼 거예요. 자음의 특징을 파악하며 차근차근 연습을 시작해볼까요?

오늘 수업의 핵심

❶ 직각으로 반듯하게 쓰지 않기

우리는 글씨를 배울 때 교과서의 폰트를 따라 연습했기 때문에 필체에 폰트의 특징이 뿌리 깊게 남아 있습니다. 직각의 딱딱한 폰트보다 손글씨에 어울리는 자연스러운 자음을 만들어봅시다.

손글씨를 직각으로 반듯하게 쓰면 인위적으로 보일 수 있어요. 글자에 기울기를 조금만 주어도 훨씬 자연스러운 자음이 됩니다. 자음의 첫 가로획은 기울기를 살짝 올려 긋고, 받쳐주는 역할의 마지막 가로획은 평평하고 곧게 그으면 자연스러움과 안정감을 모두 확보할 수 있어요.

ㄱㄷㄹㅁㅂㅅㅊㅌㅍㅎ

❷ 자음 'ㅅ' 'ㅈ' 'ㅊ' 사선 긋기

첫 사선은 길게, 두 번째 사선은 첫 사선의 1/3지점에서 시작해 약간 짧게 긋는 것이 좋습니다. 사선의 각도가 좁을수록 글자 폭이 좁아지고, 각도가 클수록 폭이 넓어집니다. 각도는 80~90도를 유지한다는 생각으로 모양을 완성해주세요. 이때, 획이 곡선으로 휘어지지 않도록 곧게 그어줍니다.

 사선 각도에 따른
폭 차이

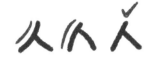 획의 곡선
모양에 따른 차이

❸ 많이 하는 실수

글자마다 자음 가로획의 기울기가 다른 경우
교정 : 자음의 첫 가로획은 같은 기울기로 일관성 있게 긋기

획을 곡선으로 긋는 경우
교정 : 직선과 곡선이 혼용되지 않도록 특징을 유지하기

'ㅍ'의 두 세로획 간격이 변형되는 경우
교정 : 두 개의 획 사이 간격이 좁아서 답답해 보이거나 아래로 갈수록 좁아져 불안정해 보이지
않도록 일정한 간격으로 평행하게 긋기

실전 연습

자음 'ㄱ' 'ㅋ'

첫 가로획 기울기를 살짝 올려 그어 손글씨의 자연스러운 느낌이 나도록 합니다.

자음 'ㄴ' 'ㄷ' 'ㅌ'

'ㄴ'도 자연스러운 모양을 위해 각도를 살짝 조정하지만, 아래의 가로획은 안정감을 위해 평평하게 받쳐
주어야 하므로 세로획을 살짝 안으로 기울여 써보겠습니다.

자음 'ㅁ' 'ㅂ'

사방으로 획을 긋는 자음입니다. 딱딱한 모양이 되지 않도록 첫 가로획 기울기를 살짝 올려 그어주세요.

자음 'ㅍ'

두 세로획 간격은 일정하고 평행하게 그어주세요. 간격이 좁아 답답해 보이거나 간격이 넓어 'ㅁ'처럼 보이지 않도록 주의합니다.

자음 'ㅅ' 'ㅈ' 'ㅊ'

사선의 각도는 80~90도로 유지하며, 각 획이 곡선으로 휘어지지 않도록 곧게 그어주세요.

오늘은 비슷한 특징을 가진 자음을 연습해보았습니다. 자음은 글자마다 특징이 달라 비슷한 획이 반복되는 모음에 비해 어렵게 느껴질 수 있어요. 앞서 모음을 먼저 연습한 건 이러한 이유 때문입니다. 오늘 배운 내용을 충분히 반복 연습하여 익숙해진 후 다음 과정을 배우는 것이 좋아요.

4일차 복습

지난 시간에 배운 자음 쓰기를 복습하며 감각을 되살려봅시다.
자음의 첫 가로획은 기울기를 살짝 올려 그어 자연스러운 손글씨를 써보세요.

주요 자음 연습2

ㅇ ㅎ ㄹ ㄲ ㄸ ㅃ ㅆ ㅉ

오늘 수업에서는 4일차에 이어 자음을 연습하고, 이중자음을 배워보겠습니다. 이중자음은 자음 한 개를 쓸 공간에 두 개의 자음이 들어갑니다. 1인용 소파에 두 명이 앉으면 몸이 움츠러들죠? 이중자음도 마찬가지로 각 자음의 너비를 줄여서 한 공간에 써야 합니다.

오늘 수업의 핵심

❶ 'ㅇ'은 다른 자음보다 크기를 줄이기

모양이 완벽한 동그라미보다 손글씨의 매력을 살려 살짝 변형하는 것이 좋겠죠? 'ㅇ'의 크기와 너비를 줄이고, 약간 기울여서 아몬드 모양이 되도록 써봅시다. 추후에 자음과 모음을 조합할 때 훨씬 느낌 있는 글자가 완성될 거예요.

ㅇ → ㅇ ㅎ → ㅎ

❷ 이중자음은 하나의 자음 공간에 두 자음을 압축하여 배치하기

동일한 크기로 이중자음을 쓰면 공간을 두 배 차지하게 되므로 각각의 자음 너비를 줄여 씁니다. 우리는 자음의 첫 가로획을 살짝 올려 긋기 때문에 두 자음이 겹쳐지지 않고 어긋나게 배치할 수 있어요. 손글씨 느낌을 더욱 살릴 수 있겠죠.

ㄲ → ㄲ ㄸ → ㄸ ㅆ → ㅆ

❸ 많이 하는 실수

우 → 우 ✓
'ㅇ'의 모양이 납작한 경우
교정 : 모양이 납작해지지 않도록 너비와 높이를 고르게 줄이기

까 뻐
두 자음의 획이 겹칠까봐 각 자음의 크기가 달라지는 경우
교정 : 첫 가로획을 위로 살짝 올려 그으면 두 자음의 가로획이 겹치지 않고 어긋나게 배치되므로
각 자음의 크기를 유사하게 유지하기

ㄸ따 ㄸ따
이중자음을 납작하게 쓰는 경우(세로 길이가 짧아진 경우)
교정 : 각 자음이 옆으로 나열되므로 두 자음의 높이는 그대로 유지하고 너비만 줄이기

실전 연습

자음 'ㅇ'

너비를 줄이고 약간 기울여서 아몬드 모양이 되도록 써봅시다.

자음 'ㅎ'

'ㅇ' 위에 획 두 개가 추가됩니다. 'ㅊ'과 동일하게 첫 획을 세로로 긋고, 가로획은 기울기를 살짝 올려 그
어주세요.

자음 'ㄹ'

가로획과 세로획이 여러 번 반복되는 자음입니다. 첫 가로획은 기울기를 살짝 올려 긋고, 마지막 가로획
은 평평하게 마무리해주세요. 'ㄱ'과 'ㄷ'이 위아래로 합쳐진 모양을 생각하면 이해하기 쉬워요.

이중자음 'ㄲ' 'ㄸ'

'ㄱ'과 'ㄷ' 두 개가 붙은 자음입니다. 너비를 좁히고, 첫 가로획의 기울기를 살짝 올려 그어 두 자음이 어긋나게 써봅시다.

이중자음 'ㅃ'

가로획 세로획이 여러 번 반복되고 다른 이중자음에 비해 획이 많습니다. 세로획 길이는 최대한 유사하게, 가로획 길이는 충분히 줄여서 써보세요.

이중자음 'ㅆ' 'ㅉ'

'ㅆ'과 'ㅉ'은 사선의 각도를 좁혀도 하나의 공간에 두 자음을 넣기 쉽지 않습니다. 이럴 때는 첫 사선을 긋고 두 번째 사선은 짧게 그어주세요. 두 번째 사선을 일부 생략하는 것으로 자연스럽게 두 자음을 합칠 수 있습니다.

오늘 연습한 자음의 공통된 특징은 첫 가로획을 살짝 올려 긋고, 마지막 가로획은 안정감 있게 받쳐주는 거예요. 이처럼 하나의 필체에서는 일관된 표현 방식을 적용하는 것이 좋습니다.

지금까지 자음과 모음의 특징을 살린 자연스러운 손글씨를 배워보았습니다. 'PART 02' 6일차부터는 글자 조합을 배우게 됩니다. 'PART 02'로 넘어가기 전에 'PART 01'에서 배운 내용이 손에 익도록 연습해주세요.

PART

02

글 자 조 합 하 기

PART 01에서 연습한 자음과 모음을 조합하여 글자를 만들어볼 시간입니다.

한글은 초성, 중성, 종성이 어우러진 아름다운 글자예요.

그만큼 예쁘게 쓰기 어려운 것도 사실입니다.

PART 02에서는 받침이 있는 글자 조합과

받침이 없는 글자 조합을 배워보겠습니다.

5일차 복습

지난 시간에 배운 자음 쓰기를 복습하며 감각을 되살려봅시다.
특히 'ㅇ'과 이중자음 쓰기의 특징을 생각하며 써보세요.

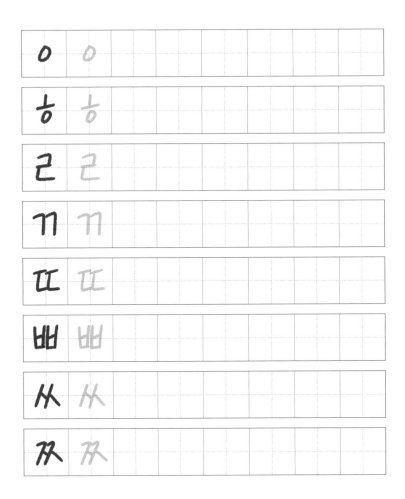

받침 없는 글자 조합1

기 너 더 려 머 벼 세 예 자 차 캬 태 패 해 얘

자음(초성)과 모음(중성)으로 구성된 받침 없는 글자를 배워보겠습니다. 글자에서 모음은 자음의 오른쪽과 아래쪽에 위치해요. 오늘은 모음이 자음의 오른쪽에 위치하는 글자를 연습해봅시다.

오늘 수업의 핵심

❶ 자음(초성) + 모음(중성) 조합하기

글자에는 저마다 각각의 자리가 있어요. 자음(초성) + 모음(중성)을 조합하면 왼쪽의 자음은 너비가 줄어들고 오른쪽의 모음은 자리를 확보하게 됩니다. 자음의 너비를 줄여 모음의 자리를 마련해주세요.

ㄱ→ㄱ←가 ㅁ→ㅁ←마

❷ 모음의 종류에 따른 위치 선정하기

모음이 자음의 오른쪽에 위치할 때는 긴 세로획과 짧은 가로획이 한 개 혹은 두 개까지 놓일 수 있습니다. 획의 개수에 따라 모음의 위치를 조금씩 조정해주세요.

짧은 획 없음	기	짧은 획 왼쪽	거	긴 획 두 개	계	짧은 획 오른쪽	가	짧은 획 중앙	개

❸ 모음은 자음보다 1.5배 크게 쓰기

자음과 모음을 결합할 때 비율에 따라 느낌이 많이 달라집니다. 더 자연스럽고 세련된 손글씨를 위해 모음을 자음의 1.2~1.5배 크게 써주세요.

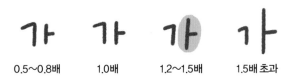

<table>
<tr><td>0.5~0.8배</td><td>1.0배</td><td>1.2~1.5배</td><td>1.5배 초과</td></tr>
</table>

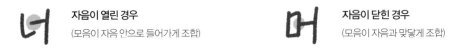

아이 글씨
(자음이 크고 모음이 작은 글씨)

어르신 글씨
(자음이 작고 모음이 큰 글씨)

❹ 모음의 짧은 획이 왼쪽에 위치하는 경우 자음과의 조화

자음이 열린 경우
(모음이 자음 안으로 들어가게 조합)

자음이 닫힌 경우
(모음이 자음과 맞닿게 조합)

❺ 자음의 각도 조절하기

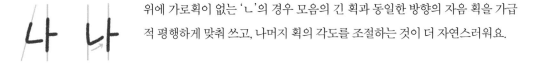

위에 가로획이 없는 'ㄴ'의 경우 모음의 긴 획과 동일한 방향의 자음 획을 가급적 평행하게 맞춰 쓰고, 나머지 획의 각도를 조절하는 것이 더 자연스러워요.

❻ 많이 하는 실수

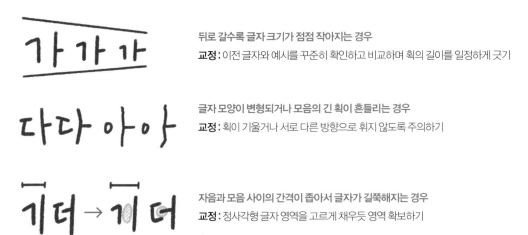

뒤로 갈수록 글자 크기가 점점 작아지는 경우
교정 : 이전 글자와 예시를 꾸준히 확인하고 비교하며 획의 길이를 일정하게 긋기

글자 모양이 변형되거나 모음의 긴 획이 흔들리는 경우
교정 : 획이 기울거나 서로 다른 방향으로 휘지 않도록 주의하기

자음과 모음 사이의 간격이 좁아서 글자가 길쭉해지는 경우
교정 : 정사각형 글자 영역을 고르게 채우듯 영역 확보하기

실전 연습

모음에 짧은 획이 없는 글자

모음의 영역을 절반으로 나누어 중앙에 긴 획을 그어줍니다.

모음의 짧은 획이 왼쪽에 위치하는 글자

- 자음이 열린 경우 : 모음 영역에서 중앙에 긴 획을 긋고, 짧은 획은 자음 안으로 들어가게 그어주세요.

- 자음이 닫힌 경우 : 모음 영역에서 중앙에 긴 획을 긋고, 짧은 획은 자음에 맞닿게 그어주세요.

- 긴 획이 추가되는 경우 : 모음의 영역을 고르게 나누어 그어줍니다.

모음의 짧은 획이 오른쪽에 위치하는 글자

모음의 영역을 삼등분하여 긴 세로획과 짧은 가로획을 배치해주세요.

모음 짧은 획이 중앙에 위치하는 글자

모음의 영역을 두 긴 획이 고르게 등분하도록 배치하고, 긴 획의 중앙에 짧은 획을 그어줍니다.

(더 연습하기)

한글 조립도

모음 위치: 오른쪽 / 받침 없음

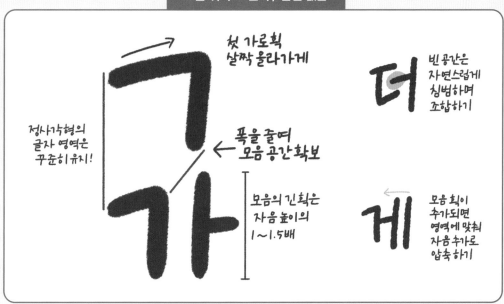

첫 가로획
살짝 올라가게

정사각형의
글자 영역은
꾸준히 유지!

← 폭을 줄여
모음 공간 확보

모음의 긴 획은
자음 높이의
1~1.5배

빈 공간은
자연스럽게
침범하며
조합하기

모음 획이
추가되면
영역에 맞춰
자음 추가로
압축하기

모음 위치: 아래쪽 / 받침 없음

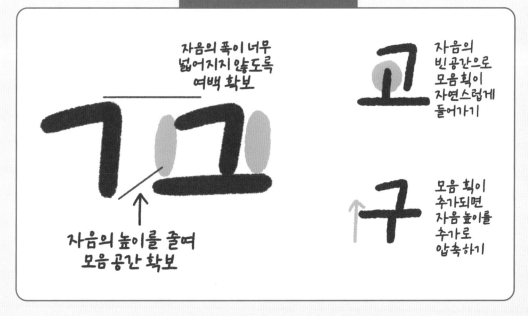

자음의 폭이 너무
넓어지지 않도록
여백 확보

자음의 높이를 줄여
모음 공간 확보

자음의
빈 공간으로
모음 획이
자연스럽게
들어가기

모음 획이
추가되면
자음 높이를
추가로
압축하기

6일차 복습

지난 시간에 배운 받침 없는 글자 조합을 복습하며 감각을 되살려봅시다.
칸의 오른쪽에 모음이 위치하도록 자음의 너비를 줄여 공간을 만들어주세요.

기 기

더 더

머 머

세 세

자 자

캬 캬

패 패

애 애

받침 없는 글자 조합2

- - - - - - - - -

ㄱ ㅋ ㄷ ㅅ ㅇ 교 소 조 초 코

오늘은 모음이 자음의 아래쪽에 위치하는 글자를 연습해봅시다. '그' '느'같이 모음이 긴 획 하나로 이루어진 글자(짧은 획이 없는 글자)와 '교' '소'같이 자음이 열려 모음의 짧은 획이 자음 안으로 들어 가는 조합을 배워볼 거예요.

오늘 수업의 핵심

❶ 자음(초성) + 모음(중성) 조합하기

자음(초성) + 모음(중성)을 조합할 때 모음이 아래쪽에 오는 경우, 자음의 높이를 줄여 아래에 모음이 들어갈 자리를 마련해줍니다. 자음과 모음을 너무 동떨어지게 구분해서 쓰기보다 서로의 빈 공간으로 찾아 들어가며 조화를 이루도록 조합하는 것이 좋습니다. 테트리스처럼 말이죠!

❷ 자음은 모음의 2/3 크기로 쓰기

자음과 모음을 결합할 때 비율에 따라 느낌이 많이 달라집니다. 자음이 영역을 너무 꽉 채워 비대해지지 않도록 자음 너비는 모음 긴 획의 1/2~2/3 크기로 쓰는 것이 자연스러워요. 단, 글자의 전체 너비는 모음 가로획으로 충분히 확보해주세요.

❸ 모음의 종류에 따른 위치 선정하기

모음이 자음 오른쪽에 위치하는 글자는 '에' '애'같이 긴 세로획이 두 개 사용되는 경우도 있지요?
반면 모음이 아래에 위치하는 글자는 긴 가로획이 두 개 동시에 사용되지 않아 비교적 모음의 위치
선정이 단순한 편입니다. 주의할 점은 '두'같이 모음 'ㅜ' 'ㅠ' 위에 자음이 놓이는 경우예요. 모음의
긴 가로획이 자음과 모음이 닿지 못하게 영역을 구분하기 때문에 사이 여백이 필요합니다. 이에 따
라 자음의 높이도 추가로 압축해주세요.

드　짧은 획 없음　　　　도　짧은 획 위쪽　　　　두　짧은 획 아래쪽

❹ 짧은 획이 위쪽에 위치하는 경우 자음과의 조화

자음이 열린 경우
(모음의 짧은 획이 자음 안으로 들어가게 조합)

자음이 닫힌 경우
(모음의 짧은 획이 자음과 맞닿게 조합)

❺ 자음의 각도 조절하기

'ㄴ'은 '니'같이 모음이 오른쪽에 위치할 때는 가로획 기울기를
올려 썼지만, '느'같이 모음이 아래에 위치할 경우에는 'ㄴ'의 세
로획 기울기를 조절해줍니다. 모음의 긴 획과 같은 방향으로 뻗
은 획을 평행하게 긋는다고 생각하면 이해가 쉽죠?

❻ 많이 하는 실수

 →

글자의 너비가 좁아져 길쭉한 모양이 되는 경우
교정: 모음의 가로획 길이를 충분히 그어 전체 영역 확보하기

글자가 한쪽으로 쏠리는 경우
교정: 이전 글자와 예시를 꾸준히 확인하고 비교하며 시작 위치와 높이를 일정하게 유지하기

자음과 모음 획의 기울기가 산만한 경우
교정: 모음의 가로획을 곧고 평행하게 긋기

실전 연습

모음에 짧은 획이 없는 글자

'그' '크'같이 자음이 세로획으로 끝날 경우 모음 가로획에 맞닿도록 그어줍니다. 나머지 획은 자음과 모음 사이가 떨어지도록 써주세요.

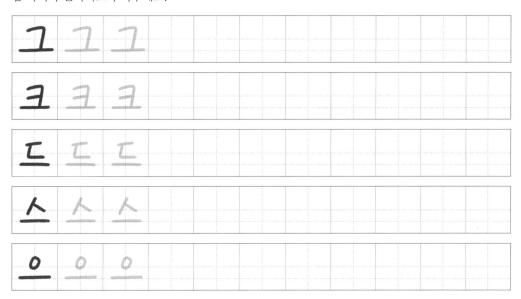

모음의 짧은 획이 위쪽에 위치하는 글자

- 자음이 열린 경우 : 모음의 짧은 획이 자음 안으로 들어가게 써줍니다. 이때 자음과 모음이 닿지 않고 살짝 떨어지게 써주세요.

7일차 복습

지난 시간에 배운 받침 없는 글자 조합을 복습하며 감각을 되살려봅시다.
칸의 아래쪽에 모음이 위치하도록 자음의 높이를 줄여 공간을 만들어주세요.

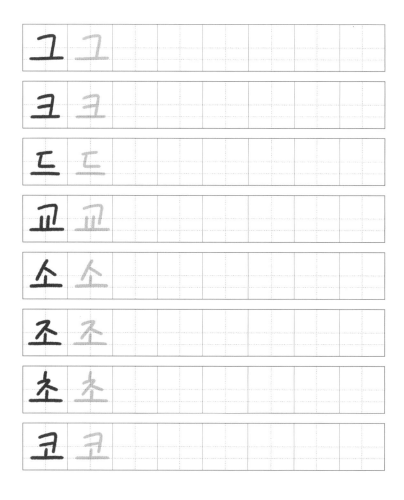

받침 없는 글자 조합3

노 도 로 묘 보 오 토 포 효 구 큐 누 유

오늘은 지난 시간에 이어 모음이 아래쪽에 위치하는 글자를 연습해봅시다. '노' '도'같이 자음이 닫힌 경우와 '구' '누'같이 모음의 짧은 획이 아래에 위치하는 글자 조합을 배워볼 거예요.

오늘 수업의 핵심

❶ 자음 + 모음(짧은 획이 위에 위치) 글자 조합하기

자음이 닫힌 경우, 모음이 자음 안으로 들어갈 수 없으므로 자음의 높이를 조금 더 줄여서 써주세요.

❷ 자음 + 모음(짧은 획이 아래에 위치) 글자 조합하기

- 자음이 모음의 가로획에 붙는 경우

모음의 가로획이 자음의 세로획과 닿는 형태로 모음이 자음 안으로 들어갈 수 없습니다. 이 경우 약간의 공간이 더 필요하므로 자음의 높이를 조금 더 줄여서 써주세요.

- 자음과 모음이 분리되는 경우

모음의 가로획이 자음과 모음의 조화를 가로막는 형태로 모음과 자음이 서로 닿지 않습니다. 이 경우 약간의 공간이 더 필요하므로 자음의 높이를 조금 더 줄여서 써주세요.

실전 연습

모음의 짧은 획이 위쪽에 위치하는 글자

- 자음이 닫힌 경우 : 자음의 높이를 조금 더 줄이고, 자음과 모음이 맞닿도록 써줍니다.

노	노	노									

도	도	도									

로	로	로									

묘	묘	묘									

보	보	보									

오	오	오									

토	토	토									

포	포	포									

효	효	효									

(더 연습하기)

모음의 짧은 획이 아래쪽에 위치하는 글자

- 자음이 모음의 가로획에 붙는 경우 : 자음이 세로획으로 끝나는 'ㄱ'과 'ㅋ'에만 해당됩니다. 자음의 높이를 줄여 모음이 들어갈 공간을 확보해주세요.

- 자음과 모음이 분리되는 경우 : 자음과 모음이 서로 닿지 않도록 자음의 높이를 줄여서 모음이 들어갈 공간을 확보해주세요.

(더연습하기)

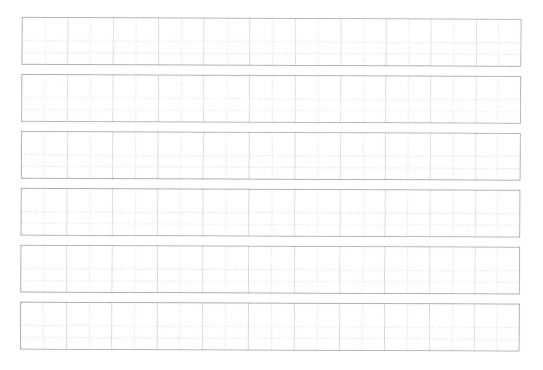

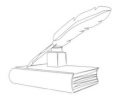

8일차 복습

지난 시간에 배운 받침 없는 글자 조합을 복습하며 감각을 되살려봅시다.
모음이 자음 아래에 위치할 수 있도록 자음의 높이를 줄여서 써보세요.

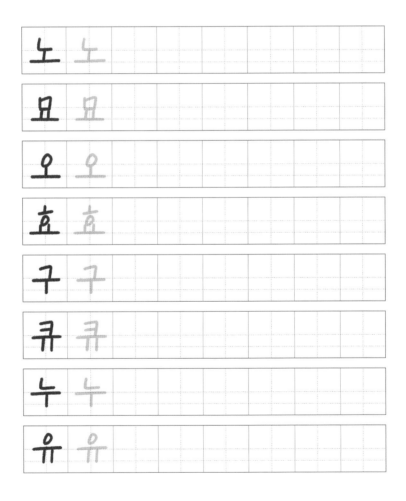

반침 없는 글자 조합4

끼 따 뻬 쎄 짜 끄 또 뿌 쏘 쮸

초성에는 이중자음이 쓰이는 경우도 많아요. 오늘은 이중자음 + 모음의 글자 조합을 연습해봅시다.
모음이 자음 오른쪽 혹은 아래쪽에 위치하는 글자를 모두 배워볼 거예요.

오늘 수업의 핵심

❶ 모음의 위치에 따른 이중자음 영역 줄이기

ㄱ ㄲ ㄲ

이중자음 + 오른쪽 모음
(하나의 자음 공간에 두 개의 자음을 압축해서 넣는다는 생각으로 너비를 줄여서 쓰기.
오른쪽의 모음 공간을 위해 너비를 한 번 더 압축.)

ㄱ ㄲ ㄲ

이중자음 + 아래쪽 모음
(하나의 자음 공간에 두 개의 자음을 압축해서 넣는다는 생각으로 너비를 줄여서 쓰기.
아래쪽의 모음 공간을 위해 높이를 한 번 더 압축.)

❷ 많이 하는 실수

이중자음의 영역을 줄이지 않은 경우
교정 : 모음의 위치에 따라 각 자음을 충분히 압축하기

모음이 오른쪽에 위치할 때 자음의 높이를 줄이는 경우
교정 : 자음의 높이를 줄이면 여백이 생겨 허전해 보이므로 높이는 유지하고 너비
만 충분히 줄이기

실전 연습

이중자음 + 오른쪽 모음

끼	끼	끼					

따	따	따					

뻐	뻐	뻐					

쎄	쎄	쎄					

짜	짜	짜					

이중자음 + 아래쪽 모음

끄	끄	끄					

또	또	또					

뿌	뿌	뿌					

쏘	쏘	쏘					

쭈	쭈	쭈					

(더 연습하기)

지금까지 배운 내용 복습하기

각 단계별로 취약한 부분은 없는지 점검해볼까요?

ㅗ	ㅗ			ㅠ	ㅠ		
ㅏ	ㅏ			ㅒ	ㅒ		
ㅚ	ㅚ			ㅕ	ㅕ		
ㄴ	ㄴ			ㅅ	ㅅ		
ㅎ	ㅎ			ㄲ	ㄲ		
뻐	뻐			려	려		
세	세			자	자		
패	패			그	그		
으	으			교	교		
노	노			묘	묘		
구	구			유	유		

9일차 복습

지난 시간에 배운 받침 없는 글자 조합을 복습하며 감각을 되살려봅시다.
모음의 위치에 따라 이중자음의 영역을 줄여서 써보세요.

끼	끼							
따	따							
쎄	쎄							
짜	짜							
또	또							
뿌	뿌							
쏘	쏘							
쮸	쮸							

반침 없는 글자 조합5

의 늬 뇌 쇠 귀 뷔 화 과 돼 쾌 워 줘 궤 뭐

오늘도 자음 + 모음의 글자 조합을 연습해봅시다. '의'같이 모음이 자음 오른쪽과 아래에 동시에 위치하는 글자를 집중적으로 배워볼 거예요.

오늘 수업의 핵심

❶ 모음 추가에 따른 자음 영역 줄이기
'귀'같이 모음이 자음의 아래쪽과 오른쪽에 위치하는 경우 자음의 높이와 너비를 모두 줄여서 써줍니다.

ㄱ→ㄱ→귀

❷ 모음의 가로획 기울기를 살짝 올려서 긋기
모음의 가로획을 긋고 세로획을 그을 때 연필 동선이 오른쪽 위로 향하게 됩니다. 동선대로 모음의 가로획을 살짝 올라가게 반영해도 이질감이 적고 모양을 살리기 좋습니다.

의→의
과→과

❸ 오른쪽 모음의 짧은 획이 왼쪽을 향하는 경우
'워'같이 오른쪽 모음의 짧은 획이 아래쪽 모음의 영역으로 들어가면 연결되어 보이기 때문에 두 모음을 약간 떨어뜨려서 반영해도 좋습니다.

실전 연습

짧은 획이 없는 경우

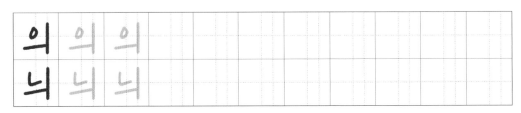

짧은 획 한 개 : 위로 향하는 경우

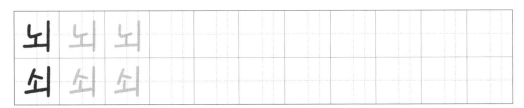

짧은 획 한 개 : 아래로 향하는 경우

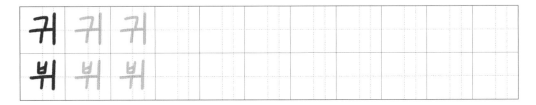

짧은 획 두 개 : 위·오른쪽으로 향하는 경우

짧은 획 두 개 : 아래·왼쪽으로 향하는 경우

긴 세로획 두 개/짧은 획 두 개 : 위·중앙으로 향하는 경우

| 돼 | 돼 | 돼 | | | | | | |
| 쾌 | 쾌 | 쾌 | | | | | | |

긴 세로획 두 개/짧은 획 두 개 : 아래·왼쪽으로 향하는 경우

| 궤 | 궤 | 궤 | | | | | | |
| 뭬 | 뭬 | 뭬 | | | | | | |

(더 연습하기)

10일차 복습

지난 시간에 배운 받침 없는 글자 조합을 복습하며 감각을 되살려봅시다.
모음이 자음 오른쪽과 아래에 위치하기 위해
자음의 높이와 너비를 줄여서 써보세요.

의	의				

뇌	뇌				

쇠	쇠				

귀	귀				

화	화				

돼	돼				

워	워				

궤	궤				

받침 있는 글자 조합1

각 닫 살 범 짖 엌 팥 싶 간 언

오늘은 초성(자음) + 중성(모음) + 종성(자음)이 모두 조합된 받침 있는 글자를 연습해봅시다. 받침 있는 글자는 조합에 따라 글자를 구성하는 요소의 영역이 조금씩 달라집니다. 먼저 '갈'같이 모음이 오른쪽에 위치한 글자 형태를 배워볼게요.

오늘 수업의 핵심

❶ 모음이 오른쪽에 위치하는 글자의 받침 조합

초성(자음)과 중성(모음)의 높이를 줄여서 받침이 들어갈 공간을 만들어주고, 받침도 높이를 압축해 반영합니다.

가 갈 ㄹ 배 뱀 ㅁ

❷ 받침 영역을 너무 구분하지 말고 조화롭게

받침 영역을 지나치게 나누어 쓰면 빈 공간이 허전해 보이고, 글자가 길어질 수 있어요. 초성과 중성의 높이를 줄이며 생긴 공간에 받침이 조화롭게 어우러지도록 써봅시다.

별(X) 별(O) 달(X) 달(O)

닥↑ 민↑ **윗부분이 닫힌 받침(ㄱㄷㄹㅁㅈㅋㅌㅍ)**
모음 세로획을 짧게 끊어 받침 공간 확보하기

한 산 **윗부분이 열린 받침(ㄴ)**
모음 세로획이 받침 'ㄴ'의 빈 공간으로 들어가 조화를 이루도록 배치하기

밥 얍 **중앙이 열린 받침(ㅂ)**
모음이 받침 'ㅂ'의 두 세로획 사이로 들어가 조화를 이루도록 배치하기

갓 핫 **중앙이 솟은 받침(ㅅ)**
초성과 중성 사이 공간으로 받침 'ㅅ'이 들어가 조화를 이루도록 배치하기

양 방 **크기를 줄인 받침(ㅇ)**
이미 크기를 줄여 사용하는 'ㅇ'은 초성과 받침 크기를 동일하게 유지하고, 모양이 납작해지지 않도록 유의하기

핳 낳 **각도 변형이 필요한 받침(ㅊㅎ)**
초성 'ㅊ' 'ㅎ'과 달리 받침으로 쓸 경우 윗부분 영역을 침범하지 않도록 첫 획을 가로로 쓰기

❹ 많이 하는 실수

달 밤 **받침이 작아서 안정감이 떨어지는 경우**
교정 : 예시를 참고해 받침 영역을 충분히 유지하며 안정감을 확보하기

실전 연습

윗부분이 닫힌 받침 (ㄱㄷㄹㅁㅈㅋㅌㅍ)

모음의 세로획을 짧게 끊고, 받침이 모음에 밀착하도록 써주세요.

윗부분이 열린 받침 (ㄴ)

모음의 세로획이 받침의 열린 공간까지 내려오도록 여유롭게 그어주세요. 받침의 세로획은 초성(자음)
과 중성(모음) 사이에 들어가도록 배치합니다.

(더연습하기)

11일차 복습

지난 시간에 배운 받침이 있는 글자 조합을 복습하며 감각을 되살려봅시다.
초성(자음)과 중성(모음)의 높이를 줄여 아래에 받침이 들어가도록 써보세요.

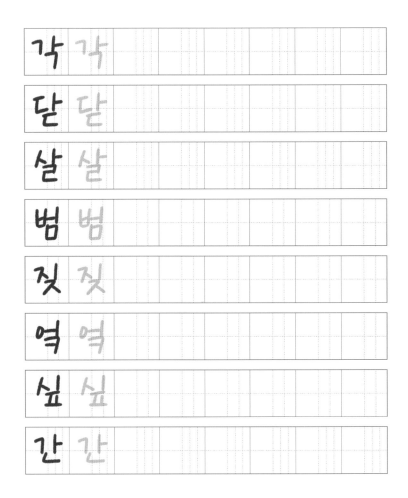

받침 있는 글자 조합2

갑 엽 것 샀 방 정 닻 낳

지난 시간에 이어서 모음이 오른쪽에 위치한 받침 있는 글자를 연습해봅시다. 받침이 초성 + 중성
과 조화를 이룰 수 있도록 각 받침의 특징을 생각하며 써보세요.

오늘 수업의 핵심

❶ 받침 'ㅊ' 'ㅎ'의 첫 획은 가로획으로 긋기

빛 → 빛 'ㅊ'과 'ㅎ'을 받침에 사용할 경우, 첫 획을 세로획으로 그으면 초성(자음)과 중
성(모음)을 침범할 가능성이 높습니다. 받침에서는 예외적으로 첫 획을 가로획
으로 눕혀서 반영하는 것이 좋아요.

❷ 많이 하는 실수

깐 → 깐 **받침의 마지막 가로획이 기울어지는 경우**
교정 : 받침의 마지막 가로획은 평평하게 그어 안정적으로 마무리하기

깍 양 **받침이 오른쪽으로 치우치는 경우**
교정 : 예시를 참고해 받침 영역을 유지하기

실전 연습

중앙이 열린 받침 (ㅂ)

모음이 받침 'ㅂ'의 두 세로획 사이로 들어가 조화를 이루도록 써줍니다.

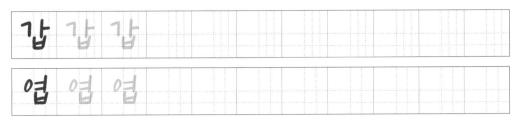

중앙이 솟은 받침 (ㅅ)

'ㅅ'의 솟은 부분이 초성(자음)과 중성(모음) 사이 공간에 위치하도록 써줍니다.

크기를 줄인 받침 (ㅇ)

이미 크기를 줄여 쓰고 있는 'ㅇ'이 받침이 될 때는 크기를 더 줄이지 말고, 초성(자음)과 동일한 크기로 써줍니다. 위치는 중앙에서 살짝 오른쪽에 오도록 써주세요.

획의 각도 변형이 필요한 받침 (ㅊㅎ)

'ㅊ'과 'ㅎ' 첫 획을 가로획으로 그어 초성(자음)과 중성(모음)을 침범하지 않도록 써줍니다.

한글 조립도

모음 위치: 오른쪽 / 받침 있음

초성과 중성 모두 높이를 압축해
받침 공간 마련

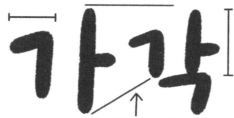

반침도 높이를
압축해 반영

초성+중성과
받침의 영역을
너무 구분하지
말기

모음 세로획을
쪼금 짧게
마무리

마련된 공간에
받침 자연스럽게 침범

모음 위치: 아래쪽 / 받침 있음

모음을 위해 압축한 자음 높이를
한 번 더 위로 압축

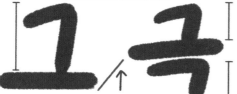

압축해 마련한 공간에
받침도 압축해 반영

모음에 세로획이
포함될 경우
초성·중성·종성
모두 높이를 압축

반침의 윗부분이
열려 있는 경우
모음 세로획이
받침 영역으로
들어가며 조합

12일차 복습

지난 시간에 배운 '모음이 오른쪽에 위치한 받침 있는 글자 조합'을 복습하며
감각을 되살려봅시다. 초성(자음)과 중성(모음)의 높이를 줄여
아래에 받침이 들어가도록 써보세요.

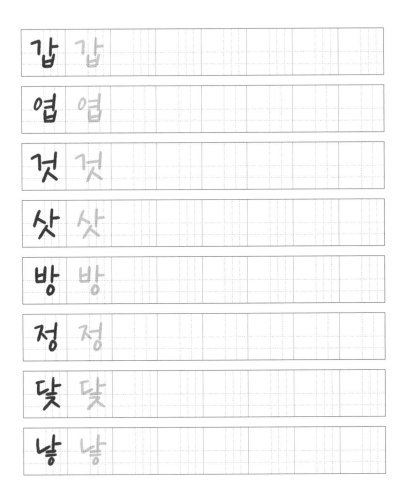

받침 있는 글자 조합3

극 늑 들 름 숫 곧 손 좋 총 골 녹 돔 옹

지난 시간까지 받침이 있는 글자 중에서도 모음이 오른쪽에 위치하는 글자를 연습해보았습니다.
오늘은 '극'같이 모음이 아래쪽에 위치한 글자 형태를 배워볼게요.

오늘 수업의 핵심

❶ 모음이 아래쪽에 위치하는 글자의 받침 조합

 모음이 초성(자음) 아래에 위치하는 경우, 초성＋중성(모음)＋종성(받침)
이 위에서 아래 순서대로 나열됩니다. 자칫 글자가 길어질 수 있으므로
조화롭게 높이를 줄여줍니다.

 모음이 오른쪽에 위치
각 요소를 조화롭게 배치

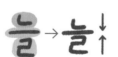 **모음이 아래쪽에 위치**
모음 가로획이 초성(ㄴ)과 종성(ㄹ) 사이를 막아 조
화를 이루기 어려우므로 각 요소의 높이를 충분
히 압축해 글자의 영역에 맞게 배치

❷ 받침 'ㅊ' 'ㅎ'의 첫 획은 가로획으로 긋기

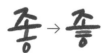 'ㅊ'과 'ㅎ'을 받침에 사용할 경우, 첫 획을 세로획으로 그으면 글자가 길어질 수
있으므로 초성과 달리 가로획으로 눕혀서 반영하는 것이 좋습니다.

❸ 모음 'ㅜ' 'ㅠ'와 받침이 맞닿거나 조화를 이루는 글자

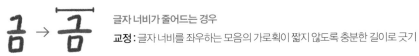

모음과 받침이 맞닿는 글자
(ㄱ ㄷ ㄹ ㅁ ㅈ ㅊ ㅋ ㅌ ㅍ ㅎ)

모음과 받침이 조화를 이루는 글자
(ㄴ ㅂ)

❹ 많이 하는 실수

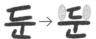

글자 너비가 줄어드는 경우
교정: 글자 너비를 좌우하는 모음의 가로획이 짧지 않도록 충분한 길이로 긋기

둔 → 둔

초성(자음)의 너비가 넓은 경우
교정: 글자 너비는 모음 가로획이 확보하기 때문에 초성이 함께 넓어지지 않도록 유의하기

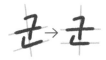

모음의 가로획과 받침의 마지막 가로획 기울기가 변형된 경우
교정: 가로획이 위로 기울어지지 않도록 유의하기

실전 연습

모음 짧은 획이 없는 글자

모음과 받침이 서로 닿지 않도록 높이를 줄여서 써주세요.

국	국	국					

는	는	는					

들	들	들					

름	름	름					

숫	숫	숫					

모음 짧은 획이 가로획의 위에 위치하는 글자

- 초성(자음)이 열린 경우

모음 짧은 획이 초성(자음) 안으로 들어가고, 모음과 받침이 닿지 않도록 써주세요.

곧	곧	곧								

손	손	손								

좋	좋	좋								

총	총	총								

콜	콜	콜								

녹	녹	녹								

돔	돔	돔								

옹	옹	옹								

(더연습하기)

13일차 복습

지난 시간에 배운 '모음이 자음 아래에 위치하는 받침 있는 글자 조합'을
복습하며 감각을 되살려봅시다.
많이 사용하는 글자인 만큼 집중적으로 연습해보세요.

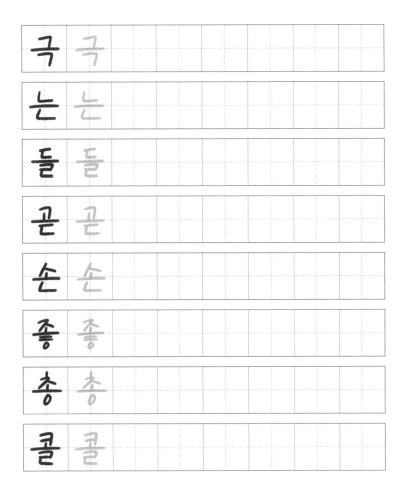

받침 있는 글자 조합4

놀 돕 록 못 볼 용 톡 폰 홀

받침 있는 글자는 획이 많은 만큼 특징별로 차근차근 익히는 것이 도움이 됩니다. 오늘은 지난 시간에 이어 모음의 짧은 획이 위로 향하는 글자 중에서도 초성(자음) 공간이 막혀 있어 조합이 어려운 글자를 연습해보겠습니다.

오늘 수업의 핵심

❶ 초성(닫힌 자음) + 모음(짧은 획이 위에 위치) 글자 조합하기

골 vs. **돌** 초성(자음)의 높이를 줄여 모음과 받침이 닿지 않도록 공간을 마련해줍니다. 모음 짧은 획이 초성(자음)과 닿도록 써주세요.

❷ 많이 하는 실수

녹 → 녹 모음의 짧은 획을 길게 긋는 경우
교정: 글자의 목이 길어 보이지 않도록 충분히 압축하기

실전 연습

초성(닫힌 자음) + 모음(짧은 획이 위에 위치) 글자

놀	놀	놀							

돕	돕	돕							

록	록	록							

못	못	못							

볼	볼	볼							

용	용	용							

톡	톡	톡							

폰	폰	폰							

홀	홀	홀							

(더 연습하기)

지금까지 배운 내용 복습하기

각 단계별로 취약한 부분은 없는지 점검해볼까요?

끼 끼	쎄 쎄
또 또	뿌 뿌
의 의	뇌 뇌
돼 돼	줘 줘
갃 갃	범 범
싶 싶	언 언
엽 엽	것 것
낳 낳	들 들
곧 곧	좋 좋
녹 녹	옹 옹
돕 돕	폰 폰

14일차 복습

지난 시간에 배운 '모음이 자음 아래에 위치하는 받침 있는 글자 조합'을
복습하며 감각을 되살려봅시다.

놀	놀						
돕	돕						
록	록						
못	못						
불	불						
용	용						
톡	톡						
폰	폰						

받침 있는 글자 조합5

군 윤 문 웁 굳 둘 흉 윳 늉

오늘은 모음의 짧은 획이 아래로 향하는 글자를 연습해보겠습니다. 받침(자음)의 윗부분이 열린 글자와 닫힌 글자는 어떤 차이가 있는지 확인하며 진행해볼까요?

오늘 수업의 핵심

❶ 'ㅜ' 'ㅠ' + 받침 조합하기

받침(열린 자음) 조합 → 'ㄴ' 'ㅂ' 받침만 해당

모음의 짧은 획이 받침 'ㄴ' 안으로 들어가게 그어줍니다. 이때 초성(자음)과 모음이 닿지 않도록 높이를 충분히 줄여주세요.

예외 : '군'같이 초성에 'ㄱ' 'ㅋ'이 쓰이는 글자는 모음과 닿게 씁니다.

받침(닫힌 자음) 조합 → 'ㄴ' 'ㅂ' 받침을 제외한 모든 받침에 해당

모음의 짧은 획이 받침과 닿도록 그어줍니다. 이때 초성(자음)과 모음이 닿지 않도록 높이를 충분히 줄여주세요.

예외 : '국'같이 초성에 'ㄱ' 'ㅋ'이 쓰이는 글자는 모음과 닿게 씁니다.

❷ 주의가 필요한 'ㅠ' + 받침 조합

 'ㅠ'같이 모음 사이 공간이 있는 경우, 윗부분 면적이 좁은 'ㅅ'과 크기를 줄인 'ㅇ'은 모음 사이의 공간으로 약간 침범하도록 써주세요.

❸ 많이 하는 실수

쿤↓ 쿤 모음과 받침 사이 공간이 부자연스러운 경우

교정: 받침 영역을 구분하기보다 모음의 획이 자연스럽게 받침의 영역으로 들어가며 조화를 이루기

실전 연습

받침 자음이 열린 경우 ('ㄴ' 'ㅂ' 받침만 해당)

군	군	군							

윤	윤	윤							

문	문	문							

읍	읍	읍							

받침 자음이 닫힌 경우 ('ㄴ' 'ㅂ'을 제외한 모든 받침)

굳	굳	굳							

둘	둘	둘							

흉	흉	흉							

주의가 필요한 조합 ('ㅠ'+'ㅅ''ㅇ')

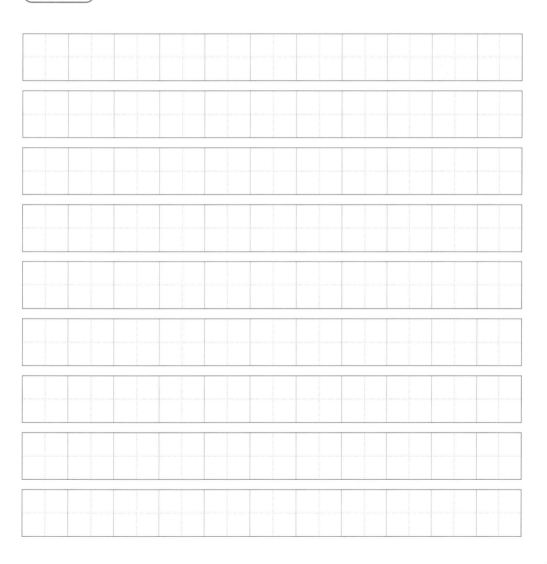

유 유 유 ㄴ

늉 늉 늉

더 연습하기

15일차 복습

지난 시간에 배운 '모음의 짧은 획이 아래로 향하는 글자 조합'을
복습하며 감각을 되살려봅시다.

군	군								

윤	윤								

문	문								

웁	웁								

굳	굳								

둘	둘								

흉	흉								

웃	웃								

받침 있는 글자 조합6

흰 횡 된 뵐 퀴 윈 쉴 촬 곽 완 쾅 괜 홱 웜 권 웰 웬

오늘 수업의 핵심

❶ 모음에 받침 추가하기

ㄱ 고 과 괌| 모음이 오른쪽과 아래에 모두 위치하는 경우, 초성(자음)의 높이와 너비를 모두 줄여서 써줍니다. 받침 공간을 마련하기 위해 초성과 중성(모음)의 전체적인 높이도 줄여주세요.

❷ 모음의 가로획 기울기를 살짝 올려서 긋기

괄 괄 모음의 가로획을 긋고 세로획을 그을 때 연필 동선이 오른쪽 위로 향하게 됩니다. 동선대로 아래쪽 모음의 가로획을 살짝 들어 올려주면 동선이 맞아 이질감이 적고, 받침의 공간도 더 확보할 수 있어요.

❸ 많이 하는 실수

획이 많아 글자가 영역을 벗어나는 경우
교정: 각 요소의 크기와 높이를 충분히 압축해 글자의 영역을 고르게 채워 배치하기

실전 연습

짧은 획이 없는 경우

짧은 획 한 개(위) + 받침

짧은 획 한 개(아래) + 추가

짧은 획 두 개(위·오른쪽) + 받침

짧은 획 두 개(아래쪽·왼쪽) + 받침

긴 세로획 두 개/짧은 획 두 개(위·중앙) + 받침

긴 세로획 두 개/짧은 획 두 개(아래쪽·왼쪽) + 받침

16일차 복습

지난 시간에 배운 '모음이 아래쪽과 오른쪽에 동시에 위치하면서
받침이 있는 글자 조합'을 복습하며 감각을 되살려봅시다.
획이 많으므로 자음과 모음 영역을 충분히 줄여서 써보세요.

횐	횐							
횡	횡							
퀵	퀵							
쉴	쉴							
촬	촬							
괜	괜							
웜	웜							
웰	웰							

받침 있는 글자 조합7

깔 빵 끝 씀 있 볶 많 흙 깎 뚫

드디어 글자 조합의 마지막 수업입니다. 오늘은 이중자음이 포함된 글자를 연습할 거예요. 이중자음은 초성과 종성(받침)에 모두 사용될 수 있습니다. 난이도가 가장 높은 단계라고 볼 수 있어요.

오늘 수업의 핵심

❶ 받침으로 사용되는 이중자음 익히기

초성에는 동일한 자음끼리만 이중자음으로 사용하지만, 종성(받침)은 동일한 자음으로 이루어진 '쌍받침'과 서로 다른 자음으로 이루어진 '겹받침'이 있습니다.

쌍받침 종류	ㄲ(밖), ㅆ(있)	밖 았
겹받침 종류	ㄳ(삯), ㄵ(앉), ㄶ(많), ㄺ(흙), ㄻ(옮), ㄼ(밟), ㄽ(곬), ㄾ(핥), ㄿ(읊), ㅀ(뚫), ㅄ(값)	밥 앉

❷ 초성이 이중자음인 글자의 받침 조합

ㄱ ㄲ ㄲㅏ 깍 ㄱ↓박 밖

초성이 너무 크면 글자가 가분수처럼 보일 수 있어요. 초성의 각 자음 너비를 줄여 하나의 자음 공간에 배치하고, 초성과 중성(모음)의 높이를 줄여 받침 공간을 확보해줍니다. 받침의 이중자음 또한 각 자음 너비를 줄여 하나의 자음 공간에 배치해주세요.

❸ 많이 하는 실수

깎았

이중자음 너비를 줄이지 않은 경우
교정 : 글자의 비율이 무너지지 않도록 너비를 줄여서 쓰기

않 → 않

영역을 지나치게 줄여 글자가 답답해 보이는 경우
교정 : 지나치게 압축하면 글자 크기가 작아지고, 글자 내부의 여백이 줄어 답답해 보이므로 각 요소의 크기와 영역을 일정하게 유지하기

실전 연습

이중자음 + 오른쪽 모음 + 받침

깔	깔	깔							
빻	빻	빻							

이중자음 + 아래쪽 모음 + 받침

끌	끌	끌							
씀	씀	씀							

쌍받침이 사용된 글자

있	있	있							
볶	볶	볶							

겹받침이 사용된 글자

많	많	많						

흙	흙	흙						

초성 이중자음 + 쌍받침/겹받침이 사용된 글자

깎	깎	깎						

뚫	뚫	뚫						

(더 연습하기)

PART
03

단 어 와 문 장 쓰 기

PART 02에서 글자 조합 기초를 세밀하게 반복적으로 다져보았습니다.

PART 03에서는 앞서 연습한 글자 조합을 토대로

단어와 문장 쓰기 연습을 해볼 거예요.

글자 조합 특징을 되새기며 크기와 여백을 안정적이고 일관되게 써봅시다.

17일차 복습

지난 시간에 배운 '이중자음이 포함된 받침 있는 글자 조합'을 복습하며
감각을 되살려봅시다. 초성, 중성, 종성 크기를 적당히 줄이고
영역을 고르게 채워주세요.

깔	깔								

빵	빵								

끝	끝								

씀	씀								

있	있								

볶	볶								

많	많								

흙	흙								

지금까지 글자 쓰기의 기본기를 다졌습니다.

속도의 차이는 있겠지만, 매일 10분씩 꾸준히 연습해왔다면

필체가 점점 안정적으로 자리 잡아가고 있을 거예요.

기본 선 연습은 틈틈이 반복하며 획의 완성도를 높여주세요!

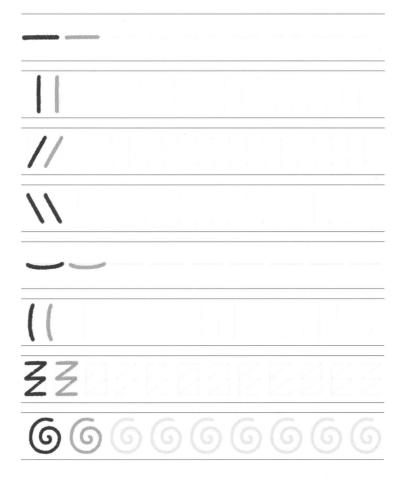

받침 없는 단어 연습

오늘부터 본격적으로 글자와 글자를 조합해 단어를 만들어보겠습니다. 우선 받침이 없는 단어부터 차근차근 연습해볼까요?

오늘 수업의 핵심

❶ 글자 크기 일정하게 유지하기

글자가 점점 작아지거나 커지지 않도록 이전 글자를 꾸준히 확인하며 일정한 크기를 유지해주세요.

크기가 점점 작아지는 경우	크기가 점점 커지는 경우	일정한 크기

❷ 글자와 글자의 간격(자간)을 적당하게 유지하기

자간이 너무 넓으면 한 단어로 보이지 않고 글자가 동떨어진 느낌이 듭니다. 반면 자간이 너무 가까우면 글자가 겹쳐지며 답답해 보이고 가독성이 떨어져요. 글자와 글자 사이에 선 하나가 들어갈 정도의 자간을 유지해주세요.

자간이 너무 넓은 경우	자간이 너무 좁은 경우	적당한 자간

실전 연습

두 글자 단어 조합

어제 어제 어제

고래 고래 고래

- 같은 'ㄴ'이라도 모음의 위치에 따라 획의 기울기가 달라지죠? 모음의 긴 획과 평행한 획은 곧게 긋고, 나머지 획은 살짝 기울게 그어서 'ㄴ'이 딱딱한 직각 형태가 되지 않도록 써줍니다.

누나 누나 누나

세 글자 단어 조합

고라니 고라니 고라니

파스타 파스타 파스타

아저씨 아저씨 아저씨

받침 있는 단어 연습

오늘은 받침 있는 단어를 연습해보겠습니다. 그동안 연습한 내용을 활용해 복잡한 글자와 단순한 글자를 조합해봅시다.

오늘 수업의 핵심

❶ 글자의 높이 차이를 최소화하고, 중앙을 일직선으로 연결하듯 배열하기

받침이 있는 글자와 받침이 없는 글자가 조합될 경우, 가급적 글자의 높이를 일정하게 맞추어주세요. 다만, 우리는 기계가 아니기 때문에 글자마다 어느 정도는 높이 차이가 발생할 수 있어요. 단어를 조합할 때 글자와 글자의 중앙을 일직선으로 연결한다는 느낌으로 배열하면 훨씬 안정적으로 쓸 수 있습니다.

훌라후프 → 훌라후프

❷ 많이 하는 실수

편지 |편지 편지

반복 연습에서 단어의 영역이 서로 달라지는 경우

교정 : 이전 연습과 비교하며 글자와 단어 조합 영역을 일정하게 유지하기

실전 연습

두 글자 단어 조합

사랑 사랑 사랑

마음 마음 마음

글씨 글씨 글씨

세 글자 단어 조합

컴퓨터 컴퓨터 컴퓨터

텀블러 텀블러 텀블러

전시회 전시회 전시회

네 글자 단어 연습

- - - - - - - - - -

오늘은 네 글자 이상의 단어를 연습해보겠습니다. 길고 복잡한 단어를 써보면서 지금까지 배웠던 내용을 적용해봅시다.

오늘 수업의 핵심

❶ 글자의 높이 차이를 최소화하고 일정하게 배열하기

받침의 유무와 모음의 위치 등으로 인한 글자의 높이 차이를 되도록 줄여서 연습합니다. 글자와 글자의 중앙을 가로 일직선으로 연결한다는 느낌으로 배열해줍니다.

❷ 모음 세로획의 모양과 각도를 일정하게 유지하기

베이커리 → 베이커리　　모음의 세로획은 글자의 기둥과 같은 역할을 합니다. 길이가 가장 길기 때문에 조금만 흔들리거나 기울어져도 쉽게 눈에 띄고, 글자의 안정감을 많이 떨어뜨립니다.

세로획의 모양과 각도를 일정하게 유지하며 연습해주세요.

❸ 많이 하는 실수

구매확정　모음의 위치와 받침 유무에 따라 글자의 면적이 달라지는 경우

교정 : 받침이 없는 모음이 가로로 나열되면 글자 면적이 넓어지고, 받침이 있으면 글자 높이가 길어지는 등 영역의 기복이 발생하지 않도록 고르게 쓰기

실전 연습

받침이 없는 단어 연습

피라미드 피라미드 피라미드

다이어트 다이어트 다이어트

트레이너 트레이너 트레이너

달팽이관 달팽이관 달팽이관

먹이사슬 먹이사슬 먹이사슬

블라인드 블라인드 블라인드

다섯 글자 이상 단어 연습

지금까지 연습해온 글씨 교정이 습관으로 자리 잡으려면 충분한 연습과 다양한 응용이 중요하겠죠? 글자가 복잡해지고 글자 수가 늘어나도 필체가 흔들리지 않고 안정감을 유지할 수 있도록 난이도를 높여 연습해봅시다.

오늘 수업의 핵심(20일차 내용과 동일)

❶ 글자의 높이 차이를 최소화하고 일정하게 배열하기

받침의 유무와 모음의 위치 등으로 인한 글자의 높이 차이를 되도록 줄여서 연습합니다. 글자와 글자의 중앙을 가로 일직선으로 연결한다는 느낌으로 배열해줍니다.

❷ 모음 세로획의 모양과 각도를 일정하게 유지하기

모음의 세로획은 글자의 기둥과 같은 역할을 합니다. 길이가 가장 길기 때문에 조금만 흔들리거나 기울어져도 쉽게 눈에 띄고, 글자의 안정감을 많이 떨어뜨립니다. 세로획의 모양과 각도를 일정하게 유지하며 연습해주세요.

❸ 많이 하는 실수

구매확정 **모음의 위치와 받침 유무에 따라 글자 면적 달라지는 경우**

교정: 받침이 없는 모음이 가로로 나열되면 글자 면적이 넓어지고, 받침이 있으면 글자 높이가 길어지는 등 영역의 기복이 발생하지 않도록 고르게 쓰기

실전 연습

받침이 없는 단어 연습

크리스마스 크리스마스 크리스마스

화이트데이 화이트데이 화이트데이

프라푸치노 프라푸치노 프라푸치노

마시멜로우　　마시멜로우　　마시멜로우

캘리그라피　　캘리그라피　　캘리그라피

방울토마토　　방울토마토　　방울토마토

짧은 문장 연습1

오늘부터 단어와 단어를 조합해 문장 쓰기 연습을 해보겠습니다. 지금까지의 모든 과정은 문장을 쓰기 위한 준비 단계였다고 생각해도 과언이 아니에요. 먼저 글자 수가 많지 않은 짧은 문장부터 시작해볼까요?

오늘 수업의 핵심

❶ 적당한 띄어쓰기 유지하기

단어와 단어가 모여 문장을 이룰 때는 띄어쓰기를 고려해야 합니다. 띄어쓰기를 너무 넓게 하면 허전한 느낌이 들고, 너무 좁게 하면 답답한 느낌이 들어요. 가독성과 안정감을 위해 띄어쓰기는 글자 너비의 절반 이내로 유지하는 것이 좋습니다.

가장좋아하는계절 **띄어쓰기가 너무 좁은 경우**
: 구분이 어렵고 답답한 느낌

가장　좋아하는　계절 **띄어쓰기가 너무 넓은 경우**
: 허전하고 동떨어진 느낌

가장 좋아하는 계절 **띄어쓰기가 적당한 경우**
: 글자 너비의 절반 이내

❷ 많이 하는 실수

영역을 일정하게
영역을 일정하게

같은 문장이지만 연습 과정에서 영역에 기복이 생기는 경우
교정: 윗줄의 글자 너비와 띄어쓰기를 확인하며 일정하게 유지하기

실전 연습

글자 수가 점점 늘어나도 각각의 글자에 소홀하지 않도록 크기, 모양, 영역과 비율을 꾸준히 신경 쓰며 써 봅시다. 당장은 속도가 느릴 수 있지만, 익숙해지면 거침없이 써내려가도 멋진 글씨가 완성될 거예요.

어느 멋진 날에

어느 멋진 날에 어느 멋진 날에

어느 멋진 날에

수고해라 내일도

수고해라 내일도 수고해라 내일도

수고해라 내일도

빛나는 별이 되길 빛나는 별이 되길

빛나는 별이 되길

오늘도 반가웠어요

오늘도 반가웠어요 오늘도 반가웠어요

오늘도 반가웠어요

짧은 문장 연습2

지난 시간부터 문장 쓰기 연습을 시작했지요? 길이가 짧은 문장 위주로 연습을 했는데, 단어보다 글자 수가 늘어나다 보니 하루에 많은 문장을 연습하지 못했어요. 오늘까지 짧은 문장 쓰기를 더 연습해보는 시간을 가져보겠습니다.

오늘 수업의 핵심

❶ 글자가 위아래로 쏠리지 않도록 중심을 유지하기

글자를 쓸 때 손은 팔꿈치나 손목을 축으로 점점 오른쪽 위로 올라가며 동심원을 그립니다. 그래서 뒤로 갈수록 글자가 위로 올라가는 경우가 많아요. 팔꿈치를 책상에 고정하지 말고, 팔 전체를 오른쪽으로 이동시키며 문장을 쓰는 것이 좋아요. 글자와 글자의 중앙을 가로 일직선으로 연결한다는 느낌으로 유지하는 것도 잊지 마세요.

❷ 많이 하는 실수

글자 영역이 위나 아래로 쏠리는 경우
교정: 글자의 중앙을 가로 일직선으로 연결한다는 느낌으로 맞춰 배열하기

실전 연습

눈이 녹고 봄이 오듯

눈이 녹고 봄이 오듯　　　눈이 녹고 봄이 오듯

눈이 녹고 봄이 오듯

가장 멋진 나의 장면

가장 멋진 나의 장면　　　가장 멋진 나의 장면

가장 멋진 나의 장면

이 순간을 소중하게

이 순간을 소중하게 이 순간을 소중하게

이 순간을 소중하게

함께 걷기 좋은 계절

함께 걷기 좋은 계절 함께 걷기 좋은 계절

함께 걷기 좋은 계절

24일차

두 줄 이상 문장 쓰기1

기본 정렬

공간이나 상황, 글의 분위기에 따라 문장을 여러 줄로 나누어 써야 하는 경우가 있습니다. 오늘은 문장을 두 줄 이상으로 배열할 때 고려할 점을 연습을 통해 알아보겠습니다.

오늘 수업의 핵심

❶ 행간을 적당하게 유지하기

여러 줄의 문장을 쓸 때는 줄과 줄 사이의 간격(행간)을 신경 써야 합니다. 행간이 너무 넓으면 여백이 생겨 허전한 느낌이 들어요. 반면 행간이 너무 좁으면 읽기에 답답한 느낌이 듭니다. 하나의 문장으로 안정감 있고 읽기에 불편하지 않으려면 행간은 글자 높이의 절반 정도로 유지하는 것이 좋습니다.

적당한 거리를 유지하는 것

행간이 너무 좁은 경우
: 여백이 없어 답답한 느낌

적당한 거리를 유지하는 것

행간이 너무 넓은 경우
: 허전하고 동떨어진 느낌

적당한 거리를 유지하는 것

행간이 적당한 경우
: 글자 높이의 절반 이내

❷ 많이 하는 실수

뒤로 갈수록 행간이 들쭉날쭉인 경우

교정: 줄과 줄 사이 간격이 뒤로 갈수록 점점 벌어지거나 점점 좁아지지 않도록 각 줄의 수평을 꾸준히 확인하며 쓰기

실전 연습

글자 수가 늘어나고 줄과 줄의 배치까지 신경 쓰니 난이도가 높아지고 있지요? 차분하게 충분히 반복 연습하며 글씨의 영역을 확장해봅시다.

나태하지 않지만
나른하게 사는 것

나태하지 않지만
나른하게 사는 것

나태하지 않지만
나른하게 사는 것

나태하지 않지만
나른하게 사는 것

적당히 단순하게
정도껏 운치있게

적당히 단순하게
정도껏 운치있게

적당히 단순하게
정도껏 운치있게

두 줄 이상 문장 쓰기2

중앙 정렬

오늘도 두 줄 이상의 문장 쓰기를 연습해보겠습니다. 한글은 왼쪽에서 오른쪽으로 쓰기 때문에 기본 정렬의 경우 각 줄의 시작 지점을 왼쪽에 맞추어 씁니다. 그러나 상황에 따라 줄의 정렬에 변화를 주면 문장의 느낌을 훨씬 잘 살릴 수 있어요. 오늘은 중앙 정렬을 연습해볼게요.

오늘 수업의 핵심

❶ 좌우의 여백을 동일하게 맞추기

중앙 정렬은 각 줄의 중앙을 직선으로 연결한 느낌으로 맞추는 것이 핵심입니다. 중앙을 일치시키려면 왼쪽과 오른쪽 여백이 동일해야 하는데, 초반에는 적응이 필요해요. 연습 초반에는 글자 수를 세어 차이가 나는 글자 수만큼의 영역을 좌우에 절반씩 나누어 시작 위치를 선정해주세요. 예를 들어, 윗줄보다 아랫줄이 두 글자 적을 경우 좌우로 한 글자씩 제외하는 거죠. 윗줄보다 한 글자 뒤에서 다음 줄이 시작되고, 끝 부분도 한 글자만큼 앞에서 끝나도록 배치하면 됩니다.

중앙 정렬

좌우 여백이 다른 경우

윗줄과 아랫줄 글자 수가 많이 차이나면 좌우 여백을 유사하게 맞추기 어려울 수 있어요. 가급적 윗줄과 아랫줄의 글자 수가 차이 나지 않도록 나누어 배치하는 것이 좋습니다. 문장을 쓰기 전에 아랫줄의 시작 위치를 가늠해주세요.

실전 연습

아직 전성기를
기다리는 중입니다

아직 전성기를
기다리는 중입니다

아직 전성기를
기다리는 중입니다

닮아가고 싶은 사람과
함께하세요

아랫줄이 윗줄보다 네 글자 적은 문장입니다. 아랫줄은 윗줄의 두 글자만큼 뒤에서 시작하여 좌우로 두 글자씩 여백이 동일하게 써봅시다.

닮아가고 싶은 사람과
함께하세요

닮아가고 싶은 사람과
함께하세요

닮아가고 싶은 사람과
함께하세요

두 줄 이상 문장 쓰기3

불규칙 정렬

오늘은 문장 느낌을 살리기 좋은 불규칙 정렬을 연습해보겠습니다. 이전에 배운 기본 정렬과 중앙 정렬보다 비교적 쉬운 정렬이면서 제가 가장 즐겨 사용하는 정렬입니다.

오늘 수업의 핵심

❶ 윗줄의 한두 글자 뒤에서 아랫줄을 시작해 어긋나게 정렬하기

조금은 형식을 벗어나 보자

중심과 좌우 여백, 시작 위치를 정확히 맞추지 않고도 문장 분위기를 살릴 수 있어서 초보자에게 추천하는 배열입니다. 아랫줄은 윗줄에서 한두 글자 뒤에서 쓰기 시작해 윗줄과 어긋나게 정렬해주세요. '중앙을 못 맞춘 게 아니고, 일부러 안 맞춘 거다'라는 느낌으로 당당하게 써보는 거죠.

❷ 많이 하는 실수

윗줄과 아랫줄의 맞닿는 부분이 적은 경우
교정 : 문장이 위태롭고 불안정해 보이므로 한두 글자 정도만 적당히 들여쓰기 하여 배치하기

저마다의 밝기로
반짝이며 살아갈 것

저마다의 밝기로
반짝이며 살아갈 것

저마다의 밝기로
반짝이며 살아갈 것

저마다의 밝기로
반짝이며 살아갈 것

지금 이 시간도 결국
그리운 시간이 된다

지금 이 시간도 결국
그리운 시간이 된다

지금 이 시간도 결국
그리운 시간이 된다

두 줄 이상 문장 쓰기4

정렬 종합

오늘은 지금까지 배운 세 가지 정렬을 동일한 문장에 적용해보고, 느낌 차이를 확인해보겠습니다.

실전 연습

기본 정렬

우선 기본 정렬은 가볍게 체크해볼까요? 각 줄의 시작 위치를 왼쪽으로 일정하게 맞추고, 행간은 글자 높이의 절반 이내로 유지하며 써주세요.

조금 늦으면 어때
분명히 도착할 텐데

조금 늦으면 어때
분명히 도착할 텐데

중앙 정렬

중앙 정렬은 좌우 글자 수와 여백을 동일하게 맞추는 것이 중요합니다. 아랫줄을 쓰기 전에 글자 수를 세어 시작 위치를 정한 후 써보세요.

조금 늦으면 어때
분명히 도착할 텐데

조금 늦으면 어때
분명히 도착할 텐데

조금 늦으면 어때
분명히 도착할 텐데

불규칙 정렬

윗줄의 한두 글자 뒤에서 아랫줄을 시작해주세요. 윗줄과 아랫줄이 지나치게 어긋나면 위태롭고 불안정해 보입니다.

조금 늦으면 어때
분명히 도착할 텐데

조금 늦으면 어때
분명히 도착할 텐데

조금 늦으면 어때
분명히 도착할 텐데

세 줄 이상 문장 쓰기

오늘은 난이도를 높여 세 줄 이상 문장 쓰기를 연습해보겠습니다. 세 줄 이상의 문장 쓰기는 불규칙 정렬을 응용하면 더 재미있고 다양하게 연습할 수 있어요. 연습했던 내용을 반영하면서 멋진 문장을 완성해봅시다.

문장 배열의 핵심

❶ 불규칙 정렬 응용하기

좋은 사람이
되고싶다는
생각을 하게
만드는 사람

지그재그 배열
: 각 줄의 시작 위치를 앞뒤로 한 칸씩 이동하면서 지그재그 모양으로 써주세요.

아직은 미약해도
너만의 반짝임을
잃지 않았으면 해

계단식 배열
: 각 줄의 시작 위치를 한 칸씩 뒤로 밀어 계단식으로 써주세요.

❷ 기본 정렬의 시작 위치가 불규칙하지 않도록 주의하기

이렇게
좋은 날엔
널 만나야지

불규칙 정렬은 의도적으로 시작 위치를 조정하지만, 기본 정렬은 시작 위치가 달라지면 불안정하고 이질적인 느낌을 주게 됩니다. 윗줄을 확인하고 미리 시작 위치를 신경 쓰며 아랫줄을 배치해주세요.

실전 연습

기본 정렬

각 줄의 시작 위치를 왼쪽으로 일정하게 맞추고, 행간은 글자 높이의 절반 이내로 유지하며 써주세요.

진심은 결국
표현할 때
진심이 된다

진심은 결국
표현할 때
진심이 된다

진심은 결국
표현할 때
진심이 된다

걱정도 야금야금
깎여 없어지길
내 주식 잔고 처럼

걱정도 야금야금
깎여 없어지길
내 주식 잔고 처럼

걱정도 야금야금
깎여 없어지길
내 주식 잔고 처럼

불규칙 정렬

계단식 배열 : 각 줄의 시작 위치를 일정한 간격으로 뒤로 밀어 계단식으로 써주세요.

기쁜 일에 온전히
기뻐할 수 있는
여유를 찾을 것

기쁜 일에 온전히
기뻐할 수 있는
여유를 찾을 것

기쁜 일에 온전히
기뻐할 수 있는
여유를 찾을 것

종합 활용1

메모 쓰기

지난 시간까지 기본 선 긋기, 자음 모음, 글자, 단어, 문장 쓰기로 차근차근 기본기를 다졌습니다. 오늘은 앞서 연습했던 내용을 종합적으로 활용해 일상에서 다양하게 사용되는 손글씨를 연습해볼 게요.

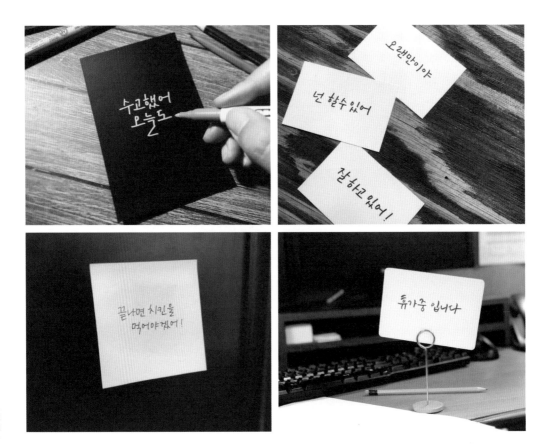

실전 연습

한 줄 메모 쓰기

일상에서 내 글씨가 드러나는 순간 중 하나는 메모를 전달하는 상황이죠. 메모를 전달하기 민망했던 상황, 내가 쓴 메모를 나조차 못 알아보는 상황을 겪지 않도록 멋진 글씨로 자신 있게 써봅시다.

오늘 고마웠어요	밥은 꼭 챙겨 먹어
오늘 고마웠어요	밥은 꼭 챙겨 먹어
오늘 고마웠어요	밥은 꼭 챙겨 먹어

두 줄 이상 메모 쓰기

긴 메모를 남겨야 하는 상황일 때는 여백과 정렬을 고려하며 써봅시다.

내일부터 진짜
다이어트야

좋은 일만 가득한
하루 보내세요 ☺

내일부터 진짜
다이어트야

좋은 일만 가득한
하루 보내세요 ☺

내일부터 진짜
다이어트야

좋은 일만 가득한
하루 보내세요 ☺

종합 활용2

장문 필사

마지막 수업은 난이도를 높여 장문 필사에 도전해보겠습니다. 문장이 늘어날수록 글자가 변형되지 않고 일정하게 쓰기 어려우니 더 높은 집중력이 필요합니다. 장문은 글자 수가 많고, 영역을 많이 차지하므로 그동안 사용해온 두꺼운 연필 대신 좀 더 얇은 펜을 사용해주세요.

아직 흔들리고
조금 덜컹거려도
분명 나아가고 있어

걱정하지마
열심히 살아낸
너의 하루하루는
흘러가는 게 아니라
쌓여가고 있으니

실전 연습

장문 연습1

버텨내고
견뎌내는
하루가 아니라
살아가는
하루가 되길

버텨내고
견뎌내는
하루가 아니라
살아가는
하루가 되길

버텨내고
견뎌내는
하루가 아니라
살아가는
하루가 되길

조금 늦어져도
반드시 찾아와줄
너의 계절
그만큼 더
찬란하게 빛날
너의 날들

조금 늦어져도
반드시 찾아와줄
너의 계절
그만큼 더
찬란하게 빛날
너의 날들

조금 늦어져도
반드시 찾아와줄
너의 계절
그만큼 더
찬란하게 빛날
너의 날들

부록

글자에
개성 더하기

지금까지 연습한 기본 필체를 조금씩 변형하며 개성을 더해봅시다.

손글씨를 풍부하게 표현하려면

어느 정도 정해진 틀을 깨는 시도가 필요할 수 있어요.

사람마다 취향이 다르므로 다양한 표현을 제시하지만.

너무 과하게 적용하면 오히려 가독성이 떨어질 수 있어요.

글씨의 안정감을 해치지 않는 선에서 취향에 맞는 부분만

자신의 글씨에 적용하여 원하는 스타일로 점점 다듬어보세요.

개성 표현에 적합한
자음과 모음

개성 표현의 첫번째 단계로 우선 글자를 구성하는 자음과 모음의 획을 연결하고 분리하는 기본적
인 변형을 배워보겠습니다.

연습하기

❶ 자음 획 연결

'ㄹ'의 모든 획을 하나로 연결해서 써봅시다. 세 개의 가로획 길이와 간격을 유사하게 맞춰주세요.

'ㅁ'의 첫 세로획을 제외한 나머지 획을 모두 연결해서 써주세요. 마지막 가로획의 앞부분에 살짝 공간을
주면 글자가 너무 찌그러지지 않고 더 자연스러워요.

'ㅂ'은 아래에서 위로 거슬러 올라가는 부분에서 연필심이 종이를 파고들 수 있으므로 힘을 살짝 빼고 써
주세요.

가로획과 'ㅇ'을 연결해 'ㅎ'을 만들어보세요.

❷ 자음 획 분리

우리는 이미 이전부터 획을 분리해 연습해온 자음이 있죠? 첫 가로획과 세로획을 분리해 더 개성 있는 모양을 반영했던 'ㅌ'입니다.

'ㅈ'과 'ㅊ'은 첫 가로획과 사선을 분리해서 글자에 약간의 변형을 주어도 좋아요.

❸ 모음 획 연결

'ㅣ'를 그은 후 중앙의 짧은 가로획과 긴 세로획을 동선대로 따라 그대로 연결해서 써줍니다.

'ㅐ'의 모든 획을 하나로 연결해볼까요?

'ㅡ'와 'ㅣ'를 그대로 연결하여 하나의 획으로 써봅시다.

짧은 세로획을 그은 후 'ㅚ'와 동일하게 획을 연결해서 써줍니다.

이번에는 짧은 획까지 한 번에 모든 획을 하나로 연결해볼까요?

어 어 어

응용하기

머리빗 머리빗 머리빗

하늬바람 하늬바람 하늬바람

탈취제 탈취제 탈취제

허전력 허전력 허전력

개성 표현에 적합한
조합1 (초성 + 중성 연결)

초성과 중성을 연결하는 방법을 배워보겠습니다. 대충 흘려 쓴 글자와 개성을 위해 의도적으로 획을 연결한 글자는 분명히 다릅니다. 가독성과 안정감을 해치지 않는 선에서 글자에 적용해볼까요?

연습하기

❶ 초성(자음) + 오른쪽 모음 연결

가로획으로 끝나는 자음의 마지막 획과 모음을 연결하여 써줍니다. 글자의 느낌을 간단하게 살리기 좋아서 저도 일상에서 많이 사용하는 방법입니다.

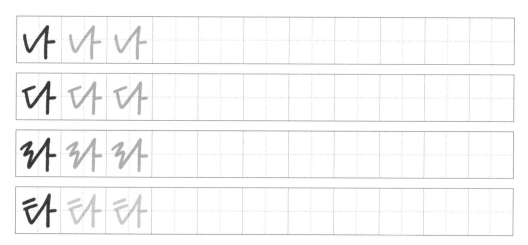

예외 : 'ㅁ' 'ㅍ'도 가로획으로 끝나는 자음이지만, 마지막 가로획을 모음과 연결하면 자음 내의 세로획들이 영향을 받아 부자연스러우므로 획 연결을 추천하지 않습니다.

노 → 노

'ㄴ' 'ㄷ' 'ㄹ' 'ㅌ'같이 가로획으로 끝나는 자음은 모음의 짧은 획과 연결할 수 있습니다. 이때, 자음의 마지막 가로획을 끝까지 뻗으면 모음과 중심이 무너지므로 가로획 끝부분을 조금 생략해서 써주세요.

노	노	노										

도	도	도										

로	로	로										

토	토	토										

응용하기

라디오　라디오　라디오

당나귀　당나귀　당나귀

도토리　도토리　도토리

개성 표현에 적합한
조합2 (중성 + 종성 연결)

앞서 초성(자음)과 중성(모음)을 연결했다면, 이번에는 중성과 종성(받침)을 연결한 또 다른 느낌의 글자를 배워보겠습니다.

연습하기

❶ 오른쪽 모음 + 받침 연결

모음의 세로획과 받침을 연결해서 써줍니다. 이때, 받침의 첫 가로획은 앞부분을 살짝 생략하면 더 수월하게 연결할 수 있어요.

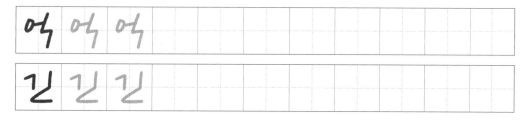

❷ 아래쪽 모음 + 받침 연결

모음의 가로획과 받침을 연결해서 써줍니다. 이때, 모음을 끝까지 길게 뻗으면 받침과 연결되는 지점이 끄트머리에 놓이면서 글자 균형이 무너지겠죠? 모음 뒷부분을 일부 생략해 받침의 위치와 균형을 유지하는 것이 좋아요.

받침에 사용되는 'ㅎ' 'ㅊ'의 첫 획을 세로로 그어 모음과 연결해주세요.

좋	좋	좋							

꽃	꽃	꽃							

'ㅜ'는 두 가지 방법으로 받침과 연결할 수 있어요. 모음의 짧은 획과 받침을 연결하거나, 모음의 긴 획의
끝부분부터 받침까지 한 번에 연결해서 써보세요.

국	국	국							

국	국	국							

응용하기

격전지 격전지 격전지

대한민국 대한민국 대한민국

온열손실 온열손실 온열손실

곡선 글자
쓰기1

지금까지는 직선 획을 기반으로 한 글씨를 연습했습니다. 그런데 부드러운 느낌의 필체를 선호하는 분들도 계실 거예요. 나머지 수업에서는 곡선 획을 이용한 글자를 배워봅시다. 획의 특징을 바꾸는 것만으로도 글씨의 느낌이 얼마나 달라지는지 확인해볼까요?

❶ 기본 획 연습

직선과 달리 곡선은 '휘어지는 방향'을 고려해야 합니다. 곡선 방향에 따라 분명 곡선인데도 부드러운 느낌과 거리가 멀어지거나 올드해 보일 수 있어요. 1일차에서 연습했던 곡선 긋기를 떠올리며 사방으로 볼록한 획을 연습해봅시다. 글씨에 적용하기 위한 곡선이므로 필요 이상으로 많이 휘어지면 부자연스러운 모양이 될 수 있어요. 일정하고 완만한 모양을 꾸준히 유지하며 연습해봅시다!

느 → 느　부드럽지 않은 느낌　　　비 → 비　올드한 느낌

❷ 곡선 모음 연습

모음의 긴 획은 오른쪽과 아래쪽 중 어디에 위치하느냐에 따라 휘어지는 방향이 결정됩니다. 또한 짧은 획의 개수에 따라서도 곡선의 방향이 달라질 수 있어요. 단, 짧은 획이 한 개인 경우 획이 휘어지면 부자연스러우므로 직선으로 그어줍니다.

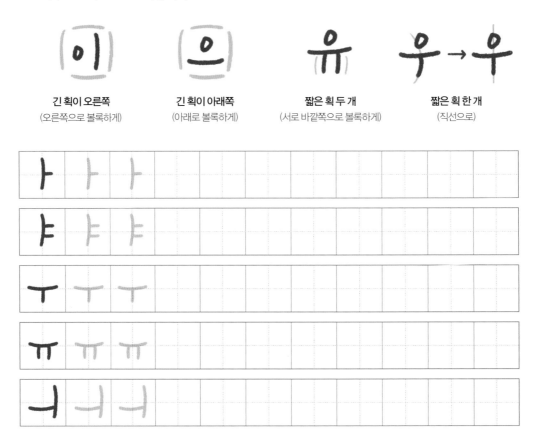

긴 획이 오른쪽
(오른쪽으로 볼록하게)

긴 획이 아래쪽
(아래로 볼록하게)

짧은 획 두 개
(서로 바깥쪽으로 볼록하게)

짧은 획 한 개
(직선으로)

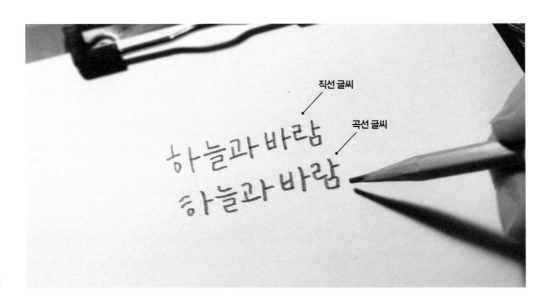

직선 글씨

곡선 글씨

❸ 곡선 자음 연습

자음은 글자마다 각각의 특징이 다르므로 14개의 자음 모두 곡선을 연습해볼게요. 앞서 배운 자음의 첫
가로획을 기울게 올려 긋는 특징은 그대로 반영해줍니다.

- 가로획에서 세로획으로 전환되는 자음

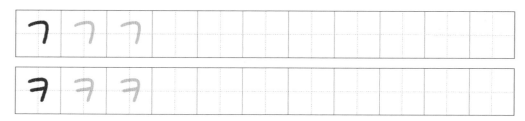

- 세로획에서 가로획으로 전환되는 자음

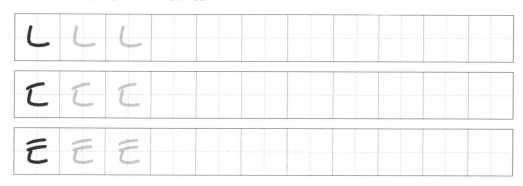

- 사방으로 획을 긋는 자음

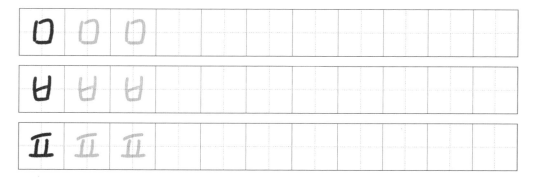

- 사선으로 긋는 자음

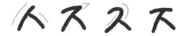

'ㅈ'의 사선을 'ㅅ'처럼 바깥으로 볼록하게 그으면 글자가 뾰족
해지므로 가로획에서 사선으로 전환되는 부분 전체를 부드러운
곡선으로 표현하는 것이 좋습니다. 단, 자음 획을 분리해서 쓸
때는 사선을 바깥으로 볼록하게 그어도 좋아요.

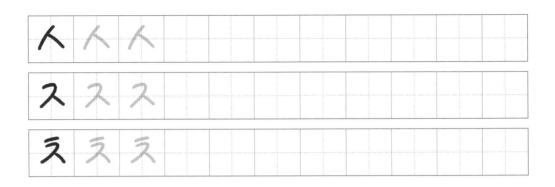

- 원이 들어가는 자음

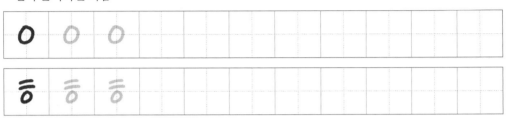

- 가로획과 세로획이 반복되는 자음

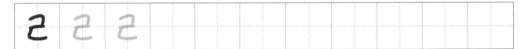

더연습하기

곡선 글자
쓰기2

곡선 글자의 기본적인 특징을 파악했으니, 오늘은 본격적으로 곡선 글자를 조합하고 활용해볼까요? 글자, 단어, 문장 순서로 다양하게 연습해보겠습니다.

❶ 글자 조합

기	기	기					
더	더	더					
벼	벼	벼					
태	태	태					
예	예	예					
소	소	소					
묘	묘	묘					

구	구	구							
유	유	유							
의	의	의							
귀	귀	귀							
돼	돼	돼							
각	각	각							
쇼	쇼	쇼							
는	는	는							
굳	굳	굳							
쿽	쿽	쿽							

❷ 단어 조합

고래　고래　고래

컴퓨터　컴퓨터　컴퓨터

크리스마스　　크리스마스　　크리스마스

캘리그라피　　캘리그라피　　캘리그라피

❸ 문장 조합

어느 멋진 날에　　어느 멋진 날에

어느 멋진 날에

가장 멋진 나의 장면　　가장 멋진 나의 장면

가장 멋진 나의 장면

함께 걷기 좋은 계절　　함께 걷기 좋은 계절

함께 걷기 좋은 계절

글씨
교정
연습장

고마워요
오늘도.